Assassination Classroom Final Answer

暗殺教室
最終研究

請注意：本書包含許多單行本未收錄內容（破哏）的
相關考察，敬請留意。

暗殺教室最終研究【目次】

觸手生物殺老師
生態解剖

徹底解剖引起全球騷動的殺老師之生態與能力。
說不定能意外發現以前沒注意到的新事實？

殺老師的生態與衣服

觸手

殺老師的手腳能夠自由自在地運用。無法確認總共有幾隻觸手，不過只有經常使用的兩隻觸手（可能是原本手的位置）前端各分岔成兩條。

頭腦

為了使自己的暗殺能力臻至完美，殺老師吸收了全世界的所有知識，觸手細胞強化主要用於強化身體能力，超乎常人的智慧才是他的「本質」。

衣服

殺老師從柳澤的實驗室逃脫時，自己以生長在附近的苧麻紡成線後織出來的。

領帶

亞久里將她與殺老師相識的那天訂為殺老師的生日，領帶是準備送給他的生日禮物。這條莫名巨大的領帶，似乎沒有什麼合適的場合可以繫，中央的新月圖案是後來殺老師親手繡上的。

心臟

位於領帶下方，是殺老師的要害。只要他的心臟停止就會停止細胞分裂，也就沒有失控暴走的危險了。

第一堂課

第二堂課

第三堂課

第四堂課

第五堂課

第六堂課

殺老師的主要能力

黏液
體表所分泌的黏液能夠降低飛行時的空氣阻力，而且似乎還具有殺菌效果。

再生能力
在觸手細胞的作用之下，即使受到極大的損傷也會在一定時間內再生。不過由於相當耗費能量，因此再生之後會有短暫行動遲緩的現象。

脫皮
每個月脫皮一次。脫下來的皮能夠抵擋手榴彈等級的爆炸，被殺老師作為防禦絕招。

飛行能力
最快能以 20 馬赫的速度飛行。不過起步的前 1m 大約只有時速 600 公里（0.5 馬赫），若是高階殺手能夠輕易看穿。

絕招中的壓箱絕招「完全防禦型態」

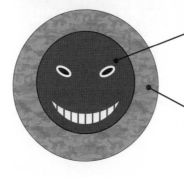

本體
被外殼包住的期間內完全動彈不得，但是可以聽到聲音也能對話。由於毫無抵抗能力，對於精神方面的攻擊相當脆弱。

外殼
無色透明的高密度濃縮能量結晶體。包含水等對抗老師的物質，各種攻擊都能反彈。24 小時之後就會自然崩解。

3年E班最強殺手究竟是誰?!

編輯部獨立調查 最終成績單

「越優秀的殺手越萬能」——最能具體展現烏間老師這句話的人,到底會是誰呢?本節將以排行榜的形式來公布驗證結果!!

決定成績的方法

根據主線故事或漫畫附錄頁裡所列出之3年E班學生們的考試成績(班級內),以及烏間、伊莉娜的評量,按照右欄的規則來計分,並依合計做成排行榜。為了調查出「最終」的成績,暫且排除六月的小刀術跟射擊成績(漫畫第4集)。此外,關於性質雷同的測驗,會將分數加總之後再做評估。例如靜止狙擊、移動狙擊、埋伏狙擊等,會在合計得分後以「狙擊綜合」來做評量。

各名次的計分

第一名……10 分
第二名……5 分
第三名……3 分
第四名……2 分
第五名……1 分
第六名之後……0 分

1 赤羽業

合計:37 分
第二學期期末第一名、接吻技巧第三名、小刀術綜合第三名、指揮能力第三名、情報分析第三名、語言第一名、交涉第二名

合計 37 分的業毫無疑問地榮登冠軍寶座。上榜數七次,是次數最多者。這名學生可以說是最配得上「凡事精通」的萬能殺手稱號了。若能順勢不斷成長茁壯,未來肯定能成為引領日本的大人物。

2 磯貝悠馬

合計:26 分
第二學期期末第三名、狙擊綜合第三名、小刀術綜合第二名、機動暗殺第四名、指揮能力第一名、語言第三名

大家公認的E班領袖磯貝獲得第二名。由於拿到第一名的項目極少,合計得分沒辦法比上業,不過磯貝肯定是能匹敵業的人才。

3 竹林孝太郎

合計:22 分
美術(男生)第四名、第二學期期末第四名、陷阱綜合第二名、情報分析第三名、醫學藥學第一名

沒想到竹林居然可以擠進第三名。廣泛地名列學業類、工作類的排行榜,想必就是他能躋身前三名的原因。

第一堂課

第二堂課

第三堂課

第四堂課

第五堂課

第六堂課

4 倉橋陽菜乃
合計：21 分 美術（女生）第一名、機動暗殺第五名、陷阱綜合第三名、醫學藥學第四名、交涉第二名

繼竹林之後另一個意料之外的人物名列前茅，想必是使出渾身解數發揮了她全方位的才能。

5 木村正義
合計：20 分 機動暗殺第一名、匿蹤技巧第一名

在近身戰鬥的兩個領域都獲得第一名佳績，連鳥間都給予他瞬間爆發力很高的評價。

6 矢田桃花
合計：19 分 美術（女生）第五名、家政科第三名、接吻技巧第二名、交涉第一名

不愧是伊莉娜的愛徒，在交涉及接吻技巧項目都取得了好成績。

6 潮田渚
合計：19 分 美術（男生）第五名、接吻技巧第一名、狙擊綜合第五名、匿蹤技巧第二名、交涉第四名

獲選為E班最強殺手的呼聲很高，但似乎有許多才能無法反映於成績上。

8 片岡惠
合計：16 分 第二學期期末第五名、匿蹤技巧第二名、指揮能力第一名

學業成績、近身作戰、指揮能力等項目都取得了優秀成績，因此取得前段排名。

9 狹間綺羅羅
合計：13 分 美術（女生）第四名、家政科第五名、語言第一名

儘管在E班學生之中，狹間算不上醒目，但她所擁有的才能卻相當獲得好評。

9 原壽美鈴
合計：13 分 家政科第一名、語言第三名

在家政科上受到「極出色」的評價獲得第一名，做陷阱的才能也受到肯定。

9 前原陽斗
合計：13 分 技術第五名、接吻技巧第四名、小刀術綜合第一名

能在競爭激烈的小刀術項目上獲得第一名，實在了不起。戀愛術方面的評價也很高。

9 三村航輝
合計：13 分 匿蹤技巧第五名、陷阱綜合第一名、指揮能力第四名

三村跟狹間一樣不太起眼，但是能在許多項目上發揮才能，也提升了評價。

9 吉田大成
合計：13 分 美術（男生）第二名、技術第二名、陷阱綜合第三名

在所有沒獲得任何項目第一名的學生中名次最高。出乎意料地多才多藝。

14 速水凜香
合計：12 分 家政科第四名、狙擊綜合第一名

在狙擊綜合項目擠下千葉獲得第一名。雖然有點冷酷，但也有居家的一面。

14 堀部糸成
合計：12 分 技術第一名、狙擊綜合第四名

中途加入暗殺教室的轉學生。若一開始就加入的話，名次或許會更前面?!

16 奧田愛美
合計：11 分 接吻技巧第五名、醫學藥學第一名

在擅長的醫學藥學項目上獲得第一名。若將這份熱情也投入其他領域，說不定成就會更驚人。

17 岡野日向
合計：10 分　機動暗殺第一名

在機動暗殺項目上與木村並駕齊驅，獲得了極高的評價，但在其他領域並沒有太多發揮。

17 菅谷創介
合計：10 分　美術（男生）第一名

雖然僅以美術科目的優異表現獲得了這個名次，不過本人似乎這樣就滿意了。

17 中村莉櫻
合計：10 分　技術第四名、第二學期期末第二名、情報分析第四名、語言第五名

優秀程度普遍認為僅次於業，從多數項目都榜上有名得以窺見。

17 不破優月
合計：10 分　美術（女生）第二名、情報分析第二名

活用要成為編輯所需具備的才能而獲得 10 分。此外，情報分析能力是人類第一名。

17 自律思考固定砲台
合計：10 分　情報分析第一名

儘管情報分析項目榮登榜首，但是對於無法進入運動類的排名感到有點難過。

22 岡島大河
合計：8 分　技術第三名、小刀術綜合第五名、機動暗殺第三名、陷阱綜合第五名

雖然展現了多才多藝的一面，但各項排名都無法攻頂才落到這個順位。

23 茅野楓
合計：7 分　美術（女生）第三名、醫學藥學第四名、交涉第四名

由於隱瞞了自己的真面目，因此這個排名並不準確。期待她未來在「各方面」的成長。

23 杉野友人
合計：7 分　美術（男生）第三名、小刀術綜合第四名、匿蹤技巧第四名

雖然運動類的測驗評價很高，但也跟岡島一樣，名次高的項目不多。

25 千葉龍之介
合計：5 分　狙擊綜合第二名

「速射」的成績不佳，使得狙擊綜合第一名拱手讓給速水。除此之外就是個頂尖狙擊手。

25 村松拓哉
合計：5 分　家政科第二名

若單就料理項目可以跟原一較高下，除此之外幾乎沒有太突出的表現。

27 神崎有希子
合計：3 分　醫學藥學第三名

儘管被譽為「Ｅ班的瑪丹娜」，但其名氣並沒有反映在成績上。

28 寺坂龍馬
合計：2 分　指揮能力第四名

即使指揮能力獲得好評，然而最基本的上課就不夠認真，才會吊車尾。

總評
殺老師教導學生們「要擁有第二、第三把刀」，因此只要能在擅長領域拿第一名，又能貫徹這句教誨的人，便能得到好名次。擁有越多能力，就越接近「凡事精通」的等級，對於一個殺手或一個人來說，這就是成長的過程吧。

第一堂課
暗殺教室的回憶

殺老師與Ｅ班的同學們，
還有烏間、伊莉娜共同度過的一整年……
所有的一切全部都濃縮在這裡!!

四月的回憶

第1話～第7話

◆新來乍到的殺老師

新學期開始，殺老師來到了椚丘中學，並擔任3年E班的班導師。他在自我介紹時說自己不僅炸毀了月球，而且下一個目標是毀滅地球，這讓學生們皆困惑不已。而此時防衛省的職員烏間，便將暗殺殺老師的重責大任，委託給學生們。於是，3年E班學生們與殺老師的奇妙校園生活就此展開。學生們接二連三試著暗殺殺老師。但無

論是渚身藏手榴彈的自殺式攻擊，還是杉野利用投球實施的暗殺計畫，最後都失敗告終。奧田雖然讓老師喝下了毒藥，卻仍完全沒有效用。不過在學生們嘗試這些暗殺的過程中，殺老師也教導他們關於暗殺的心理、發揮才能的方法、克服弱點的重要性等等。在他的諄諄教誨之下，業也克服了不信任老師的陰影。然而這時，政府則安排了一名職業殺手潛入E班。

教誨

必須勇於挑戰不擅長的事，不能放棄。

五月的回憶

第8話 ～ 第22話

 第一堂課

 第二堂課

第三堂課

 第四堂課

第五堂課

第六堂課

◆活動滿檔的五月

繼職業殺手伊莉娜擔任科任教師後，E班的暗殺教室氛圍更顯濃厚。緊接著期中考迫近，殺老師也不斷激勵著原本已放棄課業的學生們。在他的指導之下，E班體會到了學習的樂趣。

再接下來是校外教學，這趟京都旅行想當然耳也持續著暗殺任務，同時還有職業狙擊手加入暗殺行列。雖然發生了茅野與神崎

被綁架事件，但是多虧殺老師親手製作的校外教學隨身手冊，最終順利解決。神崎在此時受到了殺老師的教誨，身分頭銜不重要，最該重視的是內在的自己。同學們也一起度過一段很有意義的時間。

之後，政府將律送入暗殺教室。律連在課堂中都會開槍射擊，造成E班同學極大的困擾。不過在殺老師教會她「協調能力的重要性」後，她違抗了開發者的意願，自主選擇成為E班的一分子。

教誨

即使問題接踵而至，只要跟夥伴同心協力就能解決。

六月的回憶

第23話～第36話

◆全班團結一致

此時發生了前原遭到土屋及瀨尾羞辱的事件。E班發揮聰明才智，成功地報復了他們。乍看之下是弱者的E班，其實蘊藏了強大力量，前原學到了**不可以隨便輕忽弱者**。

緊接著，E班又發生大事件。伊莉娜的師父羅夫洛命令她退出任務。不過她貫徹了自己「**挑戰與克服**」的信念，在與羅夫洛的比賽中獲勝，成功地留在E班。

最後來到糸成轉學進來的時候，他擁有**與殺老師相同的觸手**，在與殺老師對決中英勇善戰，最後卻因為「**經驗的差距**」而敗北，並就此休學。

球技大賽之際，E班在殺老師特訓後提升了能力，即使受到理事長的妨礙仍大獲全**勝**。對於瞧不起他們的進藤等人和全校師生，E班成功地還以顏色。

教誨

不要在對手的戰場上作戰，應該要在自己的戰場上一決勝負！

七月的回憶

第37話～第56話

第一堂課

第二堂課

第三堂課

第四堂課

第五堂課

第六堂課

E班。

這裡要特別提及期末考。殺老師主動提出只要有人得到好成績，就能獲得破壞一隻觸手的權利。同時A班也和他們下了賭注，為此E班團結奮發圖強，最終在四個學科上取得個人成績全學年第一的空前大勝利。結果便由E班從A班手中奪走沖繩旅行的資格，並且獲得在旅行時破壞殺老師七隻觸手、以及暗殺他的權利。

◆期末考大顯身手

七月是學生們展現顯著成長的月分。在與鷹岡的對決中，渚實行了烏間的教導內容，藉此戰勝鷹岡，展現其暗殺的才能。此外，遭到心菜利用的片岡，在殺老師的協助下，成功幫助心菜自立自強、不再依賴她。片岡也學到了，過分照顧他人並非全然是為他人好。另外，在糸成與白的襲擊事件中，寺坂展現了執行部隊的才能，也終於能融入

教誨

成功與失敗都要細細體會，感受「力量」的真諦！

八月的回憶

第57話～第76話

◆啟程踏上暗殺之旅

終於放暑假了，E班出發踏上「南方島嶼暗殺之旅」。學生們計畫周全，並使出全力一擊射擊目標嘗試暗殺，沒想到殺老師居然變化成「完全防禦型態」，令他們無計可施。

然而此時暗藏的殺機卻步步逼近——是鷹岡與他僱用的殺手們。鷹岡以學生的性命作為威脅，要求交出殺老師。面對這樣的敵人，烏間與學生們共同聯手應對。不破的偵探素質，以及千葉、速水的狙擊能力都在此時一一展現，並成功逼退了敵人。再者，被鷹岡指名單挑的渚，運用羅夫洛傳授的必殺技成功打倒鷹岡。在這場與鷹岡的對戰中，渚體會到了真正的殺意，以及幫助他從殺意中恢復理智的朋友的重要性。

在這之後學生們與殺老師盡情欣賞了煙火大會，暑假也來到尾聲。

教誨

在無法冷靜的時候，更要聽從朋友的意見！

九月的回憶

第77話
～
第94話

第一堂課

第二堂課

第三堂課

第四堂課

第五堂課

第六堂課

◆為班上同學著想

新學期一開始，理事長就指示竹林要轉到A班。然而過沒多久，竹林就**自行決定要回到E班**，E班總算不會失去重要的夥伴。

緊接著發生了殺老師被當成內衣竊賊的事件，但始作俑者是計畫殺害殺老師的白。

然而過程中白卻捨棄了糸成，E班擔心糸成便去追尋他。後來在寺坂等人的努力下，順利取下糸成身上的觸手，糸成之後也選擇加

入E班回歸學生身分

此外在運動會時，淺野提議只要他們能在推棒子比賽中贏過A班，他就默許磯貝的打工行為，E班為此全力奮鬥。正如殺老師所說，**磯貝擁有統率同伴戰力的才能**，因此在他的帶領下，**E班大獲全勝**。

教誨

名字不能決定一個人，在實際的人生過程中成為什麼樣的人才是最重要的！

十月的回憶

第95話～第110話

◆E班挑戰死神

學生們在練習暗殺技巧的過程中，不慎造成普通人松方受傷。為了賠償損失，學生們來到松方開設的保育機構幫忙，渚也成功讓逃避上學的小櫻願意上學，眾人還重新裝修了機構的主建築，工作成果完全超乎想像。透過這件事，學生們了解到在暗殺訓練中所培養的能力，同樣也能幫助他人。

之後，想暗殺殺老師的**死神**綁架伊莉娜，學生們獨自決定答應死神的條件，前往他指定的地點。他們在死神的基地裡被死神以及遭到死神煽動的伊莉娜打敗，不過殺老師及時現身，建議他們用平常那套暗殺創意來應戰，他們才得以脫離困境。最後則靠烏間活躍的表現順利解決了死神。

十一月的回憶

第111話～第118話

◆在園遊會英勇奮鬥

E班迎來了出路面談的時刻。渚的媽媽廣海**強迫他離開E班**但遭到渚的反抗，廣海大為憤怒之下逼渚燒了舊校舍，但兩人卻在此時遭到殺手攻擊，**渚即刻挺身而出完美擊敗殺手**。這起事件之後，廣海認同了渚，渚也明確立下目標，**決定未來要將自己的能力用來幫助他人**。

接著園遊會到來。面對擁有大型企業贊助的A班，E班卻是使用直接從後山採集的食材。乍看之下，儘管E班的處境極為不利，然而過去他們曾接觸過的殺手以及其他人，都陸陸續續前來光顧。於沖繩旅行時認識的勇治，甚至在部落格上大力稱讚E班店裡的餐點，促使顧客人數增加，最後衝上業績榜第三名，表現不俗。

教誨

所有生物的行動成為一種緣分，更成為恩澤。

第一堂課

第二堂課

第三堂課

第四堂課

第五堂課

第六堂課

十二月的回憶

第119話
〜
第141話

暗殺教室的回憶

◆揭曉殺老師的真實面貌

淺野為了證明理事長的教育方針錯誤，前來委託E班於期末考能獨占前幾名，結果全班很爭氣地都進入全校前五十名。理事長因此心生怨念，竟然決定以E班的存廢為賭注挑戰殺老師。最終殺老師獲勝，也讓E班受到認可。

茅野的姊姊是E班的前任班導師雪村亞久里，在白的教唆下，茅野決定執行暗殺殺

老師的計畫。以這件事情為開端，殺老師的身分也揭曉了。他曾經是殺手「死神」。學生們同時也得知，亞久里為了阻止殺老師失控而與他立下約定，而殺老師為了實現承諾才會創造出暗殺教室。學生們知道殺老師的過去之後，與殺老師相處的種種回憶湧上心頭，也因此到了寒假時，所有人都無法動手執行暗殺任務。

教誨

所有人都各自擁有超乎自己想像的才能！

一月的回憶

第142話
～
第153話

◆E班對暗殺產生意見分歧

第三學期開始，渚跟大家說希望能找到救殺老老師一命的方法。全班此時分裂成贊成派與反對派，最終決定必須靠戰爭遊戲來分出勝負，贏的那一方即代表全班意見。雙方以長期訓練培養出來的能力進行一番激戰，最後由贊成派的渚與反對派的業一對一單挑，渚獲勝。全班便同意一起找出拯救殺老師的方法。搜尋的結果，發現 ISS 有殺

老師爆炸的相關資訊，再經由渚和業劫持太空船後，成功取得資料。資料顯示，使用藥品可以讓殺老師爆炸的風險降至1％以下。

於是學生們面臨「是否要繼續執行暗殺」的選擇，然而，暗殺畢竟是他們與殺老師之間的羈絆，也是他們的使命，因此決定繼續執行。

教誨

為了真正瞭解彼此，有時候就必須認真地打一場。

第一堂課
第二堂課
第三堂課
第四堂課
第五堂課
第六堂課

二月的回憶

第153話～
第162話

◆經歷大考的學生們

E班的學生即將面臨升學考試，他們藉由殺老師親自設計的小考來做準備，最後E班全體都考上各自訂下的第一或第二志願。

而且，在考試的這段期間，學生們也都各自考慮了將來想從事的工作。例如**竹內**便決定要成為醫生。此外，**渚**仍在當小櫻的家教，也從小櫻所說的話中，察覺自己想要成為殺老師那樣的老師。

這期間殺老師也讓業明白優秀的殺手必須視情況適時向對手低頭，業也執行得很好，**展現了他有所成長的一面**。

接著是情人節，由於殺老師想製作E班專屬的畢業紀念冊，便帶著全班一起全世界跑透透拍照留念，二月就這麼匆匆過去了。暗殺殺老師的期限也不日將至。

教誨

只要盡情享受就能夠全心全力去做！

三月的回憶

第162話
～
第176話

◆與殺老師訣別的時刻即將到來

跨國暗殺計畫的最終指令下達。雖然殺老師避開了第一波攻擊，卻逃不出防護罩，因此被困在E班校舍所在的山上。學生們得知殺老師陷入危機，並不想就這樣與殺老師訣別，因此打算強行闖進山裡，卻遭到政府軟禁。在烏間與伊莉娜的幫助下，學生們逃出困境，逐一打倒強悍的傭兵，成功再次見到殺老師。但是下一瞬間眾人就遭到柳澤與

第二代死神的攻擊，茅野也身中一擊。盛怒的殺老師釋放出純白的光芒，擊退了柳澤。

大難之後，殺老師要學生們趁他虛弱時執行暗殺行動，渚主動要求由他動手。殺老師對著按住自己所有觸手的學生們說，希望能做最後一次的點名。

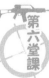
教誨

人類雖然會犯下許多過錯，卻能記取教訓不重蹈覆轍。

殺老師的弱點集

之①

殺老師的弱點1
一耍帥
就會出糗
（第3話）

殺老師的弱點2
遇到麻煩
會很快自爆
（第3話）

殺老師的弱點3
度量很小
（第3話）

殺老師的弱點4
出拳軟綿綿
（第5話）

殺老師的弱點5
胸部
（第8話）

殺老師的弱點6
諂媚上司
（第12話）

殺老師的弱點7
碰到智慧環
會手忙腳亂
（第12話）

殺老師的弱點8
容易暈車
（第16話）

暗殺教室最終研究

第二堂課
考察Ｅ班學生的成長與未來

驗證Ｅ班的同學經歷了暗殺教室之後
有所成長並探究其源由，
更徹底考察他們的未來發展‼

考察E班學生的成長與未來

座號：1

惡魔點子源源不絕的問題少年

赤羽業

那就我個人這樣喊你囉，

可以吧，渚？

第149話

◆原本是個個人主義強大的學生，在E班學到了協調性

赤羽業有著一頭醒目的紅髮，除了優秀的身體能力之外，頭腦聰明得可以看穿事物本質，是個優秀的學生。然而他卻將自己的能力用在惡作劇和打架滋事，還因為暴力事件而遭到停學處分，總是引起一些無謂的紛爭。此外，業雖然總是以率直的態度跟班上同學相處，但是卻極力避免展露自己的情感，擁有更傾向單打獨鬥的一面。

業初次認識殺老師時，他不願跟同學們合作，只想單獨發動攻擊。可是所有攻擊都被殺老師看穿，而最後抱著自殺覺悟的作戰方式，也因為被殺害目標拯救而宣告失敗（第6話）。甚至在第一學期的期末考中，因為業小看任何事物的個性作祟，疏於用功唸書，結

果唸得一塌糊塗（第6話）。

暗殺教室最終研究

果在考試成績上大大失了面子（第54話）。

經歷了兩次慘痛的教訓，業學會不看輕對手以及**協調的重要性**。在第二學期期末考，業拿下全學年第一名。關於分出勝負的最後一道問題，他表示：「**那是一題讓我覺得……要不是我跟大家一起過完這一年，就根本解不開的題目。**」（第123話）看得出他有所成長，甚至能坦率地說出自己的心情。E班的同學們其實都透過暗殺有了極大的成長，而其中**最頑固難搞的業，說不定是學到最多的人。**

畢業證書

學生赤羽業

在椚丘中學

暗殺教室中，

藉由戰鬥的感性與

惡魔般的創意成為

E班表率。

特此證明

考察E班學生的成長與未來

◆個性衝動易起爭執的業能夠成為官僚嗎？

業的夢想是將來成為一名對國家有極大影響力的官僚。想要成為官僚，就必須先通過「國家公務員綜合職能測驗」。據說這項考試，在許多職業資格考中也是最困難的，不過對於學力高，也知道平時努力很重要的業來說，應該不會有太大問題。

重點在於業當上官僚之後所採取的**行事作風**。他向來只要是自己覺得正確的事就會去**做，而且對於妨礙他的人會不惜使出強硬手段**。如果業用物理或精神上的手段排除反對他政策的人，這樣的行為若被發現，無論他企劃的內容多麼優秀，也會被認定不適任，最後還有可能被迫辭職。在第161話，殺老師就讓他學到**為了理想，有時也必須向不合理的事低頭**。如果業能將這件事時時謹記在心，未來應該能夠成為**讓日本變得更好的優秀官僚**。

暗殺教室最終研究

第一堂課
第二堂課
第三堂課
第四堂課
第五堂課
第六堂課

電影演員情報　菅田將暉

代表作品

★《假面騎士W》　飾演：菲利普

★《民王》　飾演：武藤翔

英俊帥氣，學生時代甚至被周遭的人稱為「王子」。演出特攝連續劇《假面騎士W》，也成為假面騎士系列裡最年輕即首次演出並擔任主角的人。為了演示女性裝扮的角色，還特地減重15公斤，對自己的演技要求非常嚴格。

PERSONAL PROFILE

身高：176cm
生日：2月21日
性別：男　血型：A

暱稱：王子（高中時代）
特長：跳舞、吉他等等
出身地：大阪府

動畫聲優情報　岡本信彥

代表作品

★《青之驅魔師》　飾演：奧村燐

★《魔法禁書目錄》　飾演：一方通行

曾夢想成為職業棋士，一直到國中三年級都持續參加將棋會館道場，但後來還是選擇成為聲優。曾經犯過所謂的「中二病」，以前認為自己是可以操控風的「風之使者」。說不定是因此才被選上替半中二的業配音。

PERSONAL PROFILE

身高：168cm
生日：10月24日
性別：男　血型：B

暱稱：Nobu、Bikorin等等
特長：將棋
出身地：東京都

考察E班學生的成長與未來

座號：2

磯貝悠馬

任何事都能處理得當的優等生

我們就照平常的樣子，
用殺死人的氣勢應戰吧！

第91話

◆靠與生俱來的善良與人望來克服困難

E班班長磯貝悠馬，小刀術個人成績是男生第三名，靜止、移動狙擊的成績也是男生第三名，擁有超群的運動神經和動態視力。再加上他擁有任何人都認同是帥哥的吃香外貌，也很體貼周遭人，是個完美的優等生。

然而這樣的磯貝還是有個**缺陷**。磯貝的父親於交通意外中喪生，家中**經濟**頓時陷入困境，甚至窮到他必須把夏季廟會撈到的金魚當食材。優秀的磯貝會淪落到E班，也是由於他為了貼補家用而去打工，被以違反校規論處懲罰。

磯貝進入E班之後，還是繼續打工，但被淺野逮到，淺野提出的保密條件，就是比賽

考察E班學生的成長與未來

暗殺教室最終研究

第一堂課

第二堂課

第三堂課

第四堂課

第五堂課

第六堂課

推棒子（第90話）。比賽之前，面對淺野能夠獨自擬定戰局的領袖風範，磯貝顯得很不安。殺老師則認為，**磯貝擁有人望及率領夥伴作戰的能力**，並以此鼓勵他。喜愛磯貝的全班同學團結一致迎接A班的挑戰，最後E班獲得勝利（第94話）。

能在各方面條件都極為不利的情況下獲得勝利，也都多虧了磯貝的人緣品德。未來磯貝若都能這麼關注周遭，即使出社會受到不合理的待遇，肯定也會有欣賞他的夥伴伸出援手。

畢業證書

學生磯貝悠馬

在椚丘中學
暗殺教室中，

是一位內外兼備的

帥氣男子。

特此證明

考察E班學生的成長與未來

◆由於家境貧困而訂立的未來目標

家境清寒的磯貝，在準備第一學期期末考時，對非洲的貧窮問題感同身受，並且想進一步調查實情。殺老師得知後便親自帶他前往當地，自此他更展現出想研究外國貧窮問題的興趣（第53話）。

或許是經由研究貧窮問題的興趣所發展出的夢想，磯貝未來的目標，是成為**公平交易事業人員**。這裡所謂的公平交易，指的是**積極運用開發中國家的產品與勞力，藉此幫助那些國家**。開發中國家有許多勞動人口，其收入都未達足以供給生活的水平。而公平交易事業人員就是負責保障他們獲取合理的待遇，並助其改善勞動環境，支援協助貧窮的人。要實現公平交易事業，就必須投入**相當多的成本與人力**，不過靠磯貝的**人脈聲望**應該不成問題。磯貝肯定能夠協助開發中的國家脫離貧困。

第一堂課
第二堂課
第三堂課
第四堂課
第五堂課
第六堂課

加藤雄飛

電影演員情報

★《即使弱小也能取勝》
　飾演：富樫健太

★《戀愛時代》
　飾演：學生

代表作品

加藤曾經演出《麻辣教師GTO》（富士電視臺版）以及《不幸小姐》（NHK）等連續劇，興趣是唱卡拉OK及活動身體，爽朗的帥哥氣質，跟《暗殺教室》則是他首次演出電影。《暗殺教室》的磯貝非常相像。

PERSONAL PROFILE

身高：171cm
生日：2月1日
性別：男　血型：O
暱稱：——
特長：橄欖球、空手道等等
出身地：大阪府

逢坂良太

動畫聲優情報

★《打工吧！魔王大人》
　飾演：魔王撒旦

★《赤髮白雪姬》
　飾演：千

代表作品

國中時期就很喜歡動畫，不過沒想過要成為聲優。但是在高中開學典禮上，忽然湧起一股「想成為聲優」的心情。高中畢業後前往東京，在專科學校上兩年課奠定演技基礎，並在2010年出道。

PERSONAL PROFILE

身高：176cm
生日：8月2日
性別：男　血型：O
暱稱：小良
特長：棒球
出身地：德島縣

座號：3

E班無人能出其右的小色鬼

岡島大河

考察E班學生的成長與未來

色情……是可以拯救世界的。

第56話

◆將對色情的熱忱與知識活用在暗殺上

岡島大河擁有招牌小平頭，對黃色話題很敏感，是全班公認也自認的超級變態。不僅帶了一堆黃色書刊到學校，游泳課時還準備偷拍用的相機，一堆問題行為非常引人注目。

如此可見岡島對色情投注了相當大的熱忱，而且他更利用這股高度熱忱來輔助暗殺計畫。暑假剛開始不久，岡島便在森林裡設下陷阱（第56話）。岡島設置的陷阱，是在黃色書刊下方放置對殺老師專用彈串聯起來的網子。而且他在事前就做過徹底調查，先在原地散落各種黃色書刊，從殺老師觀看時的反應中尋找他的「喜好」。儘管最後這個陷阱作戰失敗，不過可以看出岡島的觀察力及耐力實在非比尋常。而在對上死神的一戰中，岡島則

利用他對**攝影的知識**，幫助E班逃離專業殺手（第108話）。

由此可見，岡島擁有的技能也相當適用於暗殺，是個等級很高的變態。話雖如此，若非身處於**E班這麼特殊的空間裡**，他可能自始至終就只是個普通變態吧。岡島在E班學到的，就是能夠藉由不同方式，善用自己熱衷於色情相關的資訊和知識，活躍於各式各樣的場面中。

畢業證書

學生岡島大河

在椚丘中學

暗殺教室中，

好色遠勝他人，憑

著本能度過了有意

義的時光。

特此證明

◆岡島該如何踏上極為崎嶇的攝影師之路呢？

攝影知識相當豐富的岡島，未來的夢想是成為**攝影師**。雖然他沒明說自己打算拍什麼，不過從他好色的個性來看，他的拍攝對象肯定是**女性的裸體**吧。

要成為攝影師無須任何執照，說得更極端一點，一旦自稱「我是攝影師」，當下就可以開始從事攝影師的各種活動。然而要成為攝影師雖然非常簡單，但要以此維持生計卻非常不容易。因為**要被認可為專業攝影師，就要經歷相當激烈的競爭**。成為專業攝影師後，會接到出版社等單位委託拍攝，藉此獲得報酬，然而要達到那樣的等級，就必須拿出相當的成績。

因此，要成為攝影師的道路相當坎坷。然而岡島既然能夠藉由色情書刊的陷阱來看穿男人的喜好，擁有那樣的觀察力，肯定也可以拍攝出能夠**吸引眾人的魅力照片**吧。

第一堂課
第二堂課
第三堂課
第四堂課
第五堂課
第六堂課

長村航希

電影演員情報

代表作品

★《新孩子們的戰爭》
　飾演：塚本健

★《獅子王》（劇團四季）
　飾演：幼年辛巴

在連續劇《新孩子們的戰爭》、電影《忍者亂太郎》、舞台劇《獅子王》等各領域中都相當活躍。也拍攝過如日本樂敦製藥的《OXY》或日本可口可樂的《喬治亞咖啡》等多支廣告。

PERSONAL PROFILE

身高：169cm
生日：1月17日
性別：男　血型：A
暱稱：──
特長：──
出身地：愛知縣

內藤玲

動畫聲優情報

代表作品

★《玩偶遊戲》
　飾演：相模玲

★《死亡筆記本》
　飾演：松田桃太

演技極佳，從領袖型人物到輕浮的角色等等，替不同角色配音時都能呈現人物之間的區別。興趣是觀賞F1賽車、吉他以及麻將。尤其經常在自己的部落格上提到F1賽車，顯然對此相當著迷。

PERSONAL PROFILE

身高：170cm
生日：6月22日
性別：男　血型：A
暱稱：──
特長：大阪方言、神戶方言
出身地：兵庫縣

考察E班學生的成長與未來

來自體操社的小刀使者

座號：4

岡野日向

這次，
我們大家
一起努力吧！

第145話

◆以特技表演般的動作玩弄對手！

岡野日向在小刀術及機動暗殺項目中，穩居女生第一名的成績，是頂級的攻擊者。她在體操社培養了敏捷的行動力，而且身輕如燕，能**輕鬆攀爬陡峭的岩壁**。戰鬥專家烏間給她的評價是「能夠做出令人意外的動作」（第38話），加入「殺死殺老師派」時，從上空接近倉橋發動奇襲，漂亮地解決對手。接著與茅野對戰時，更以華麗的踢技操縱腳尖暗藏的小刀（第145話）。然而另一方面，岡野較缺乏耐心，容易因憤怒衝動行事，思慮尚欠周詳。

岡野在E班不僅強化了體能，**戀愛方面也有所進步**。她與**前原**互動頻繁，儘管前原花

第一堂課

第二堂課

第三堂課

第四堂課

第五堂課

第六堂課

心的一面讓她很無奈，岡野仍對前原有好感。

不過在情人節前夕，前原雖然找岡野去約會，但事實上是為了引出殺老師的圈套，岡野得知真相後大為憤怒。岡野原本一直拒絕前原的道歉，然而仍敗給了他的誠意，以及「我才不會去學自己沒興趣的女人的招牌曲怎麼和聲咧」（第158話）這句甜言蜜語，一場風波方得以落幕。目前還不清楚岡野與前原是否會上同一所高中，但這兩人就算升學的方向不同，未來肯定也一樣能相親相愛吧。

畢業證書

學生岡野日向

在椚丘中學

暗殺教室中，

以出色的小刀術支

援E班的夥伴們。

特此證明

考察E班學生的成長與未來

◆體操相關的表演者也必須具備社交能力嗎？

岡野喜歡活動身體，夢想將來要成為**體操相關的表演者**。由於一般職業中並沒有體操相關的表演者這樣的正式名稱，我們無從得知她內心描繪的形象為何，不過從她的說法看來，應該是**配合音樂倒立或空翻等表演體操技巧的表演人員**吧。

要成為表演者，就必須具備優秀的運動能力跟技術，憑岡野的運動神經應該不會有太大問題。然而想要只靠表演工作維持生計，要不就是**像馬戲團一樣必須歸屬於表演團體中**，或是**尋找贊助廠商才行**，如此一來社交技巧就顯得相當重要了。岡野個性開朗，跟E班同學也相處得很和睦，不過一旦面對重要的事情，似乎就會變得膽怯，例如她沒辦法向喜歡的前原坦承自己真正的心情。如果岡野想成功地成為體操相關的表演者，或許很有必要進一步磨練自己的溝通能力。

第一堂課
第二堂課
第三堂課
第四堂課
第五堂課
第六堂課

高橋紗妃

電影演員情報

代表作品

★《庭球社》（舞台劇版）
　飾演：新莊香苗
★《愚者信長》
　飾演：江（動畫配音）

不只演出連續劇或電影，也是日本綜藝節目《Spartan MX》的固定班底，並參與西洋電影的日語配音，各方領域皆很活躍。擅長武打戲及二連踢等激烈動作，難怪會被選上扮演小刀術第一名的岡野。

PERSONAL PROFILE

身高：151cm
生日：7月30日
性別：女　血型：A
暱稱：——
特長：武打動作、二連踢等等
出身地：埼玉縣

田中美海

動畫聲優情報

代表作品

★《Wake Up, Girls!》
　飾演：片山實波
★《花舞少女》
　飾演：哈娜‧N‧芳婷史坦

2010年組成聲優團體「Wake Up, Girls!」，自此展開演藝活動。小學時看了動畫片尾列出的人名，才知道動畫的聲音是有人配的，這也是她想成為聲優的契機。

PERSONAL PROFILE

身高：156cm
生日：1月22日
性別：女　血型：A
暱稱：——
特長：游泳、模仿等等
出身地：神奈川縣

考察E班學生的成長與未來

為化學而生的少女

座號：5

奧田愛美

> 理化只靠死背就不好玩了。
>
> 第53話

◆奧田的發現成為E班最大的希望！

姑且不論她本人對於這樣的稱號作何感想，奧田就是個典型的「理科女」——戴眼鏡綁辮子，而且還非常內向。乍看之下，她跟活潑的E班似乎完全格格不入。事實上，這個角色原本的確是這種形象，但是自從E班被賦予暗殺使命之後，她就變得如魚得水了。她擅長的科目是化學，也是其他同學沒有、專屬於她的暗殺武器。

她有所轉變的原因不只如此，另外也有受到殺老師直接的影響。說起來她會轉到E班的原因，就是國文成績差到極點。「暗殺也需要能夠欺騙人的語言能力哦」（第7話），多虧了殺老師這麼教導她，她才能夠克服對國語的心理障礙。

其後，殺老師的爆炸時間將至，卻意外得知她以前製作的藥品可以有效避免殺老師爆炸（第153話）。對於因為殺老師死期將至而變得消沉的E班而言，這項事實又讓他們重新燃起希望。姑且不論未來會如何發展，至少E班最後一段時間能夠度過開朗的校園生活，奧田功不可沒。

畢業證書

學生奧田愛美

在椚丘中學

暗殺教室中，

以化學的才能賦予

E班極大的希望。

特此證明

考察E班學生的成長與未來

◆奧田想要成為藥廠的研究人員？

奧田說過她將來的目標是成為一名研究人員，不過研究人員也有許多不同的領域。到目前為止她製作過神祕劇毒（第7話）、膠囊煙幕、放入催淚液的漆彈（第101話）等作品，但具體上她究竟想走哪一個類別呢？

要推測出她的目標，提示可能就在前面提到的第153話事件。無論一開始的意圖為何，自己所製作的藥品能夠拯救殺老師一命，甚至拯救整個E班，沒有什麼比這種事更讓奧田開心了。這件事對她未來的影響可能會非常深遠。若是如此，那麼她應該會成為救人性命的研究人員——例如藥廠的研究員。她既然學會了**能夠吸收專業內容並將其解釋得淺顯易懂的能力**（第153話），未來肯定能夠做出優秀的簡報，以徵得上司同意讓她著手開發脫離過去常理且劃時代的新藥吧。

第一堂課

第二堂課

第三堂課

第四堂課

第五堂課

第六堂課

上原實矩

電影演員情報

代表作品

★《只想告訴你》
飾演：黑沼爽子
（少女時期）

★《放學後Groove》（暫譯）
飾演：鴨志田映見

上原實矩不僅於《暗殺教室》電影版扮演奧田愛美，幾乎也在同一時期拍攝了另一部電影《Girl's Step》，挑戰辣妹角色。很難從她平常的可愛氣質聯想到兩個角色都是由她飾演，由此可見其精湛演技。

PERSONAL PROFILE

身高：163cm	曬稱：──
生日：11月4日	特長：空手道
性別：女　血型：O	出身地：東京都

矢作紗友里

動畫聲優情報

代表作品

★《銀之匙 Silver Spoon》
飾演：南九條菖蒲

★《黑執事》
飾演：藍貓

出道十一年，已經達到專家級領域的人氣聲優。自稱「興趣就是妄想」，最擅長幻想出各式各樣的原創角色或人物。這些人物角色還曾實際在動畫中登場。

PERSONAL PROFILE

身高：158cm	曬稱：PAISEN、Ohagi、矢作氏
生日：9月22日	特長：縫紉
性別：女　血型：O	出身地：香川縣

文武雙全的帥氣美人

座號：6

片岡惠

以後沒有我的幫助
也沒關係嘛！

第45話

◆ **被強烈責任感束縛的過去**

以才色兼備來形容也絕不為過的片岡，在E班是個特殊的存在。她的五十公尺游泳比賽成績是25秒38，在國中女生中是頂尖水準，**學業成績也很優秀**。責任感強且領導能力佳，擔任班長之外，在一路以來的各種暗殺作戰中也負責統率班上同學。像這樣**挑不出一絲缺點**的女孩，為什麼會在E班呢？

原因就出在她過強的責任感。進入E班之前，她教過以前同班的多川心菜游泳。可是在完全學會游泳之前，多川就擅自認為可以下海游泳，結果差點溺水（第44話）。若是一般人肯定只會想說「幸好多川平安無事」，然而多川卻把責任全歸咎於片岡身上，還要求

片岡教她複習課業應付考試。片岡因此也認為這都是自己的責任，便一再任由多川予取予求。結果片岡的成績一落千丈，落得被趕到E班的下場。

殺老師指出這種關係是「病態共依」，讓大家一起教多川學會游泳，促使她獨立，並且讓片岡從「責任」中解脫（第45話）。之後片岡成為一個身心更平衡的優秀領袖，更有效地整合了全班同學。

畢業證書

學生片岡惠

在椚丘中學暗殺教室中，

發揮了主導暗殺計畫的領袖風範。

特此證明

考察E班學生的成長與未來

◆片岡未來還想繼續與磯貝交往?!

在本書撰寫之時,片岡還沒有想好未來的具體目標。不過從她一路以來的轉變,從正義的騎士到消防員、空服員等,她似乎逐漸選擇了比起傾向女性化類型更加實際的選項。

她也曾在第99話跟伊莉娜說過自己想到國外工作,還打算向伊莉娜學習法語。也曾在第159話宣示自己將與磯貝考同一所公立高中。這兩人若能長此以往地保持情誼,說不定片岡未來的夢想就會受到磯貝的影響。本書中預測磯貝未來可能會想成為公平交易人員,或許樂於助人的片岡也會和他一樣,以國外為據點,從事志工相關的職業。若能善用她聰明的頭腦就讀醫學系,未來也很有可能藉由不同於磯貝的方式,以「無國界醫生」的身分幫助貧困地區的人們。

第二堂課

第二堂課

第三堂課

第四堂課

第五堂課

第六堂課

宮原華音

電影演員情報

代表作品

★《High Kick Angels》
飾演：西住美穗

★《Sweet Answer》
飾演：Kanon

宮原華音曾被選為創造出許多超人氣偶像的《三愛泳裝形象女孩》。除了外型甜美，比片岡更強烈的「一男子氣慨」也不容忽視。再者她的特殊才藝居然是空手道，而且實力堅強，國中時代更得過全國亞軍！

PERSONAL PROFILE

身高：170cm	暱稱：小音
生日：4月8日	特長：空手道
性別：女 血型：A	出身地：東京都

松浦知惠

動畫聲優情報

代表作品

★《Keroro軍曹》
飾演：SUMOMO

★《地獄少女二籠》
飾演：吉崎沙也加

經常為性感成熟的女角配音，不過本人卻擁有知名的娃娃臉。據說她在超市要買罐裝氣泡酒時，因為店員不相信她已經成年，非要她拿出駕照證明之後才順利買到。

PERSONAL PROFILE

身高：161cm	暱稱：——
生日：10月1日	特長：薩克斯風、烹飪
性別：女 血型：A	出身地：埼玉縣

充滿謎團的神祕女主角

茅野楓

座號：7

我不用再演戲了吧……

第133話

◆沒有表明掉到E班的理由是因為……

E班聚集了眾多成績或素行不良的學生，也就是所謂的「放牛班」。儘管學生們「墮落」到E班的原因及理由各不相同，殺老師也都能陪他們一起克服，這樣的內容也是原作的基本主旨之一。因此茅野肯定也有「掉到E班的理由」，然而長久以來一直都沒有明朗化。

這個狀態的轉捩點就在第128話。茅野使出了一直隱藏起來的觸手攻擊殺老師，這時她的身分才終於揭曉。茅野真正的身分是E班前任班導雪村亞久里的妹妹。茅野認為殺老師的誕生與亞久里有極大關聯，並將亞久里的死全部歸咎於殺老師。為了報仇，她主動移植

了觸手並潛入E班。

在茅野與殺老師對戰的途中，她的觸手開始失控。為了抑制她的觸手，殺老師故意讓其貫穿自己心臟附近。而且在觸手的殺意減弱的空檔，**渚趁機吻住了茅野，讓她恢復神智**（第132話）。

殺老師幫她取下觸手之後，她就從觸手的「殺意」中解脫。之後也能以一個普通學生的身分與殺老師和同學相處了。

畢業證書

學生茅野楓

在椚丘中學暗殺教室中，活用演技方面的才華，將殺老師逼至絕境。

特此證明

考察E班學生的成長與未來

◆要成為大牌女演員的路並不好走……

當茅野的本名雪村亞香里揭曉之後，她的個人資料也隨之重新公開（第131話）。根據這份資料，她未來的目標「不是當大牌女演員就是OL」。那麼接下來就來討論一下較為困難的目標——大牌女演員的達成方法吧。

如果只是要成為一般女演員，應該不算太困難。只要先去專科學校學習表演，然後加入經紀公司或劇團，花上一段時間就能夠實現，相較之下的確容易許多。然而大牌女演員則是另一個層次的問題了。能夠成功瞞過同學將近一年的時間，她的演技當然毋庸置疑。

不過想要成為大牌女演員只有這點是不夠的，她還得具備「運氣」跟「機緣」這種與努力及才能無關的因素。即使她順利地抓住機會，但是她曾偽造戶籍謄本及劫持太空站，這些犯罪行為一旦被八卦雜誌揭發，一切就會付諸流水。這麼說來，她未來可能也坎坷多難了。

山本舞香

電影演員情報

代表作品

★《假面教師》
飾演：小林佐惠子

★《櫻之雨》
飾演：遠野未來

曾擔任《三井ReHouse》廣告裡的第14代 ReHouse 女孩，已經連續拍攝了五年。過去擔任 ReHouse 女孩的包括了宮澤理惠、坂井真紀、蒼井優等一線女星，所以茅野成為大牌女演員說不定指日可待?!

PERSONAL PROFILE

身高：154cm	暱稱：舞舞
生日：10月13日	特長：空手道
性別：女 血型：B	出身地：鳥取縣

洲崎綾

動畫聲優情報

代表作品

★《銀河騎士傳》
飾演：星白閑

★《亞人》
飾演：永井慧理子

擁有幼稚園、小學、特教學校的教師資格，以及水肺潛水的執照，甚至連花道師資都有，非常多才多藝。同時具備優秀的歌藝，出道第二年開始就負責主唱許多動畫的主題曲或插曲。

PERSONAL PROFILE

身高：153cm	暱稱：Ayappe（小綾仔）
生日：12月25日	特長：吹小號、花道
性別：女 血型：O	出身地：石川縣

考察E班學生的成長與未來

座號：8

E班的女神

神崎有希子

最重要的其實是自己的心要往前看，繼續努力才對。

第19話

◆克服與父親之間的矛盾，成長為內心堅韌的女孩

神崎有希子氣質婉約、笑容溫柔，在同學們的心目中猶如女神。擅長的國語科成績也是全學年的頂尖，令人意外的她還非常會打電動。以前曾有位家喻戶曉的電視遊戲機宣傳公關名叫「高橋名人」，她甚至因此還獲得了「神崎名人」這個稱號（第89話）。

神崎進入E班的理由，與她家庭關係方面的煩惱有關。她無法忍受父親強烈的虛榮心，一味地要求她功成名就，因此終日流連電玩中心，使得成績一落千丈（第17話）。當不良少年拿她過去夜遊一事威脅她時，殺老師對不良少年們說的一席話，在一旁的神崎也聽到之後，才因此找回「自己的心要往前看，繼續努力」（第19話）的心情，積極向前。

暗殺教室最終研究

第一堂課

第二堂課

第三堂課

第四堂課

第五堂課

第六堂課

暗殺任務開始沒多久，神崎也玩起線上戰爭遊戲，她活用遊戲中訓練出來的才能，輕鬆找到適合狙擊手潛伏的地點，充分發揮她後勤支援的優秀實力。在暗殺生存戰時，她則表示：「我希望今後……也能一直找老師商量。」（第144話），並加入「不殺派」。或許是因為殺老師幫助她找回了自信，非常感激殺老師才這麼做的。

畢業證書

學生神崎有希子

在椚丘中學
暗殺教室中，

於戰鬥時活用自身
出色的電玩才能，
盡心輔佐。

特此證明

◆未來想成為幫助年長者與身心障礙者的「看護」

神崎未來的夢想是成為看護※（第111話扉頁圖）。根據官方角色書《點名的一課》所載，她代替忙碌的父親照顧祖母，甚至陪伴至臨終一刻，似乎是因為難忘當時祖母表現出來的感激神情，所以才立志成為看護。

若想成為看護，必須從專科學校畢業或通過國家考試，才能獲得國家認可的專業證照資格。沒有取得資格的情況下想從事該職業，就必須累積三年實務經驗才能取得國家考試的報名資格。工作內容包羅萬象，例如要**幫長期臥床的病患翻身、幫病患洗澡等等**，從身體上的護理到心理照護都包含。老實說就是重勞力的工作，讓人有點擔心神崎的體力是否能負荷。不過看見因家人關係而苦惱的竹林，神崎投射了自己的過去經驗為他著想（第77話），**可見她具備了身為看護必須要有的同理心**，而且看護家人這麼沉重的負擔，她年紀輕輕就經歷並克服了。所以即使對她的體力多少不太放心，或許靠她的體貼與克服困難的精神就能夠補足吧。

※ 在日本的正式名稱為介護福祉士，是特殊的護理人員，利用專業知識及技術來輔助身體或精神上有障礙者的日常生活。

優希美青

代表作品

★《小海女》
飾演：小野寺薰子

★《死亡筆記本》
飾演：尼亞

電影演員情報

優希美青於2012年贏得「Horipro 星探隊」活動的優勝後出道。接著在晨間劇《小海女》中演出地方偶像小野寺薰子，擔心家人的那一段逼真演技，促使觀眾將她來自311災區的經歷重疊在一起，掀起了一陣話題。

PERSONAL PROFILE

身高：158cm	暱稱：美青
生日：4月5日	特長：單簧管、書法、跳繩
性別：女　血型：O	出身地：福島縣

佐藤聰美

代表作品

★《地獄少女 三鼎》
飾演：御景柚木

★《K-ON! 輕音部》
飾演：田井中律

動畫聲優情報

2007 年以動畫《花鈴的魔法戒》出道。擅長為乖乖女的角色配音，因此當2009 年被選上幫《K-ON! 輕音部》裡開朗的田井中律配音時，本人跟身邊的人似乎都相當吃驚，後來也藉由這個角色奠定其高人氣。

PERSONAL PROFILE

身高：153cm	暱稱：Sugar、砂糖美
生日：5月8日	特長：攝影、黑鬍子海盜
性別：女　血型：O	出身地：宮城縣

考察E班學生的成長與未來

座號：9

高速奔馳的飛毛腿

木村正義

我聽從老師的建議。

第144話

◆木村是如何克服他對自己名字的自卑感呢

　說到木村的煩惱，那就是對自己的名字感到自卑。木村的父母親是警察，替他取的名字寫成「正義」，但發音卻很與眾不同，唸成「JUSTICE」。因此他去醫院看病被喊到名字時，周遭的人聽到總會相當吃驚（第89話），也曾被朋友嘲笑過名字。

　為了解決木村這個煩惱，殺老師想了一個好辦法。他訂下某個暗殺訓練的日子，E班同學當天只能以代號互相稱呼。這天的戰鬥訓練，正好能夠實踐木村以快腿見長的優勢。

木村大顯身手之際，其他同學都以特殊的名稱當代號，只有木村是用本名「JUSTICE」。

大惑不解的木村詢問原因後，殺老師告訴他：「像剛剛那樣帥氣定勝負的場面……用

『JUSTICE』這個名字感覺應該比較對味吧？」

（第89話）而且殺老師之後又說：「父母給的氣派名字沒有意義。真正有意義的，是那個名字的人，走過什麼樣的人生。」這番話也撼動了木村的心。最重要的並非名字，而是想要成為什麼樣的人。殺老師讓木村察覺了這一點，幫助他擺脫對自己名字的心結。

畢業證書

學生木村正義

在椚丘中學

暗殺教室中，

勇於面對困難並培

養熱愛正義的心。

特此證明

考察E班學生的成長與未來

◆未來會成為警察嗎?!

若要預測木村未來會從事的職業，可能就是警察了。畢竟他的父母親都是警察，從小看著雙親工作的樣子，心裡肯定也會有一些想法。當他對自己的名字唸成「JUSTICE」感到自卑時，或許並沒有未來當警察的打算，然而在殺老師一番開導後也克服了自卑感。

木村：「是老師要我成為一個無愧於『正義』之名的殺手吧？我聽從老師的建議。」

（第144話）

由此可見，他後來對自己的名字似乎開始感到自豪了。

更何況，經過一整年暗殺教室的課程之後，他也具備了一些身為警察應有的心理特質。

例如絕不輕言放棄的不屈不撓精神，以及對弱者的同理心等。這樣的木村，肯定能夠成為一名守護市民並貫徹正義的優秀警察吧。

第一堂課
第二堂課
第三堂課
第四堂課
第五堂課
第六堂課

荒井祥太

電影演員情報

代表作品

★《如果明天……爸爸失業》
　飾演：武內聰

★《向陽處的她》
　飾演：奧田翔太兒時

在連續劇及廣告等媒體相當活躍的荒井祥太，獲選飾演真人電影版的木村。他藉著擅長的籃球所鍛鍊出來的腳力，將稱為Ｅ班飛毛腿的木村演得入木三分。今後他的發展備受期待，年輕演員的演技也很引人注目喔。

PERSONAL PROFILE

身高：167cm
生日：1月18日
性別：男　血型：A
暱稱：──
特長：籃球
出身地：大阪府

川邊俊介

動畫聲優情報

代表作品

★《聖誕之吻SS+》
　飾演：真壁

★《HAMATORA－超能偵探社－》
　飾演：延川

川邊俊介多半會替動畫或遊戲中的帥哥角色配音。然而在動畫版《暗殺教室》中，他詮釋對名字感到自卑的運動少年時，則呈現出跟之前不同的氣質。原來什麼角色都能演就是成為人氣聲優的祕訣嗎?!

PERSONAL PROFILE

身高：165cm
生日：7月31日
性別：男　血型：B
暱稱：──
特長：讓手上的血管移動
出身地：神奈川縣

座號：10

極度熱愛生物的少女

倉橋陽菜乃

嗯！
所有生物我都喜歡——
第56話

◆ 關於動物的知識絕對不輸任何人?!

正如同班同學渚的評價「聊到生物就無人能比」（第56話），倉橋對動物或昆蟲的相關知識量，高居全班之冠。不僅喜歡生物，暑假時還會到森林裡設置陷阱捕抓昆蟲，在普久間島時也曾利用訓練海豚的技術嘗試對殺老師發動奇襲。雖然可能會因為過度喜歡動物而讓異性對她敬而遠之，不過能在男生群體間舉辦的「班上在意的女生排行榜」裡奪得第三名，顯見其天真爛漫的性格與親切的個性，讓她在男同學之間擁有高人氣。

儘管倉橋很受男生歡迎，但她喜歡的男性類型是「無論什麼樣的猛獸都能替我抓來的人」，或許因為如此，到目前為止除了烏間這位肌肉派自衛隊教官之外，倉橋還沒對其他

第一堂課
第二堂課
第三堂課
第四堂課
第五堂課
第六堂課

男性展現過任何興趣。從初次見面起，倉橋就很喜歡烏間，在第38話還說過：「老師！放學後和班上大家一起去喝杯茶吧！」展現了積極的攻勢。然而嚴肅認真的烏間不可能把學生倉橋視為異性看待，而且從故事發展看來，烏間跟伊莉娜會被配成一對。

儘管倉橋的戀情無法開花結果，不過她本來就很有自己的步調也很樂觀。只要善用伊莉娜教導的交際手腕，肯定找得到符合她理想的男性。

畢業證書

學生倉橋陽菜乃

在椚丘中學暗殺教室中，

充分活用動物知識

勤於暗殺。

特此證明

考察E班學生的成長與未來

◆很有可能成為珍獸獵人?!

倉橋這麼喜歡動物，應該會立志從事能夠以某些形式和動物接觸的職業吧。可以立即聯想到的雖然有動物園員工、海豚飼育員、獸醫等，不過考慮到她好動的性格，或許也會像叢林導遊或某女藝人被委任成珍獸獵人[*]那樣，與在大自然界生活的動物直接接觸的工作可能更加適合她。

然而，無論她選了什麼樣的出路，只接觸喜歡的動物是無法成為職業的。可能會被迫做自己並不想做的事，或是為人際關係煩惱。儘管如此，倉橋在E班度過的這一年來，不只動物的知識，在各方面都學習了許多。例如**伊莉娜教會她交際手段及抓住異性心理的技巧**，殺老師也教會她懷抱自信前進的重要性。這些經驗對她未來的人生肯定會有很大的幫助。

*

搞笑藝人井本絢子在綜藝節目《阿Q冒險王》裡擔任珍獸獵人，負責接觸珍禽異獸做節目效果。

第一堂課

第二堂課

第三堂課

第四堂課

第五堂課

第六堂課

志村玲那

電影演員情報

代表作品

★《男子高校生的日常》
飾演：佐竹

★《歡迎光臨本飯店》
飾演：原田英梨香

志村玲那曾組成音樂團體「Kigurumi」推出CD出道。

這位年輕女演員飾演的天真爛漫美少女倉橋陽菜乃，在原著中被男生列入「班上在意的女生排行榜」第三名，與氣質清新的她非常相稱。

PERSONAL PROFILE

身高：154cm
生日：12月28日
性別：女　血型：A

暱稱：玲那
特長：芭蕾舞、舞棒
出身地：東京都

金元壽子

動畫聲優情報

代表作品

★《侵略！花枝娘》
飾演：花枝娘

★《Smile 光之美少女！》
飾演：黃瀨彌生

以聲優身分正式出道的作品是動畫《空・之・音》的主角。後來也配了《侵略！花枝娘》、《Smile 光之美少女！》、《機動戰士鋼彈・鐵血孤兒》等多部動畫的主要角色，相當受歡迎。

PERSONAL PROFILE

身高：157cm
生日：12月16日
性別：女　血型：B

暱稱：壽妹
特長：籃球
出身地：岡山縣

考察E班學生的成長與未來

座號：11

擁有暗殺的才華

潮田渚

> 我不用打贏他。
> 只要殺了他，就是我贏了。
>
> 第41話

◆ 從母親的束縛中解脫……

相當於本故事第二主角的**渚**，是個善解人意且和善待人的男生。儘管穿著打扮像女孩子，長相也可愛得容易讓人誤認為女孩子，卻男子氣慨十足，自告奮勇挑戰鷹岡，以小刀決勝負。

渚深受E班全體喜愛，無論男生女生都與他有不錯的互動，不過他私下也有自己的煩惱，那就是長期以來一直遭到親生母親扭曲情感的**精神虐待**。

渚的母親由於大學考試及找工作都曾歷經失敗，因此將自己不愉快的經驗轉化為望子成龍的強大期待。然而因為期待過於強烈，因此無法接受任何言語頂撞，**過度束縛了自己**

第一堂課

第二堂課

第三堂課

第四堂課

第五堂課

第六堂課

的兒子，把渚養成想說的話說不出口的軟弱性格。

可是渚在經歷了殺老師的暗殺課程之後，學會了要自己思考後再行動的能力。後來殺老師在三方會談時對他說：「最重要的是……你自己必須明確地說出自己的意志。」（第113話）他謹記於心並向母親宣告：「我會從媽媽身邊……畢業。」（第114話）自此之後，渚便從母親長久以來的束縛中解脫了。

畢業證書

學生潮田渚

在椚丘中學暗殺教室中，

逐一克服了難關，並找到成為老師的夢想。

特此證明

考察E班學生的成長與未來

◆渚為什麼會決心成為教師呢？

在第163話的出路面談時，渚對殺老師說：

「殺老師……我決定當老師。」（第163話）

起初，渚對自己天生擁有的**殺手才能**感到迷惑徬徨。然而透過E班一整年的暗殺訓練後，渚領悟到「**適合用於暗殺的才能也可以（中略）用在幫助別人之上**」，因此決定不當殺手，而是成為**像殺老師那樣幫助學生成長的教師**。

由於曾受到來自母親強大的束縛，渚曾經軟弱得對自己毫無自信且不敢說出想說的話。然而與殺老師相處後，他克服了這個弱點，這段經驗一定會在他成為教師的路上有所幫助。

渚肯定能成為殺老師平日掛在嘴邊，擁有「**不輕視弱者之心**」的**最優秀教師**。

第一堂課

第二堂課

第三堂課

第四堂課

第五堂課

第六堂課

山田涼介

電影演員情報

代表作品

★《古畑中學生》
飾演：古畑任三郎

★《理想母子》
飾演：鈴木大地

山田涼介是男子偶像團體「Hey! Say! JUMP」成員之一。活躍範圍涵蓋甚廣，不僅包括音樂業界，還有像《暗殺教室》等電影及各式綜藝節目等，是超人氣偶像。

PERSONAL PROFILE

身高：164.5cm	暱稱：山醬（小山）
生日：5月9日	特長：模仿
性別：男　血型：B	出身地：神奈川縣

淵上舞

動畫聲優情報

代表作品

★《少女與戰車》
飾演：西住美穗

★《干支魂》
飾演：小咩

最早是獲選替遊戲《神隱之狼》的女主角配音，之後又在超人氣動畫《少女與戰車》裡飾演女主角西住美穗，結果大受歡迎。或許是她溫柔的說話風格，才正符合個性乖巧的渚呢！

PERSONAL PROFILE

身高：158cm	暱稱：舞舞
生日：5月28日	特長：——
性別：女　血型：A	出身地：福岡縣

座號：12

邁向屬於自己目標的藝術家

菅谷創介

我被諸神封印的

這條左手臂……

第37話

◆過度活躍的美術品味反而惹禍

菅谷的特徵是三白眼和銀髮，更擁有極為驚人的美術天分。他對美術的知識及表現力不僅展現於一般的繪畫或雕刻作品上，也涵蓋印度傳統的蔓蒂身體彩繪（Mehndi Art），涉獵範圍之廣讓人難以想像他只是個國中生（第37話）。這樣的他會掉到E班的原因，也歸咎於他那非比尋常的美術品味。由於他從骨子裡就是個藝術家，經常在黑板畫一些浮世繪般的畫，這種高調的行為持續之下，在二年級被當成素行不良的學生而轉班至此（第37話）。

不過在殺老師教導之下的E班，是個尊重學生自我個性的自由教室。當菅谷在考卷背

第一堂課

第二堂課

第三堂課

第四堂課

第五堂課

第六堂課

面塗鴉後，待發回考卷之際，殺老師甚至會加上自己的感想跟評語。而且菅谷發揮美術才藝時，全班同學也會打從心底為他喝采。菅谷在這個如魚得水的空間度過的這一年，成為他正**視自己美術才華**的大好機會。在朝著暗殺殺老師這個目標前進的道路上，菅谷了解到自己有多麼喜歡美術。因此在出路面談時，菅谷便告訴殺老師自己打算**以美術大學為目標**。

畢業證書

學生菅谷創介

在椚丘中學暗殺教室中，

活用美術才能，留下諸多作品。

特此證明

考察E班學生的成長與未來

◆菅谷的才能無法全部歸為一類?!

未來菅谷考上美術大學，也順利畢業之後，他將會從事什麼樣的職業呢？在出路面談時，菅谷表示：「我啊……還是想上藝術大學，這種分數決定一切的世界不合我的性子。」（第111話）至少可以確定他想從事的職業，是能活用他美術天分的類別。話說回來，一般畫家或雕塑家等藝術類的工作是否適合菅谷呢？其實繪畫、雕刻、甚至是蔓蒂彩繪、製作人偶等等，**他的諸多才藝本來就無法以一種職業來涵蓋**。

創造不限於單一種類且諸多藝術作品的藝術家。聽到這樣的頭銜，首先會想到的是發揮了各方面才華的藝術家──**岡本太郎**，他的作品涵蓋了繪畫、雕刻、陶藝、書道、攝影，甚至還有設計。總是保有強烈個人風格的菅谷，是E班第一藝術家，想來他肯定也會在不輸給那些偉大藝術家所跨足的各個領域上，創造出許多名作吧。

暗殺教室最終研究

第一堂課
第二堂課
第三堂課
第四堂課
第五堂課
第六堂課

小澤顧亞

電影演員情報

代表作品

★《花樣少年少女》

★《Underdog》

畢業於日本藝術專門學校演劇學科，現在是劇團居酒屋 Baseball 的 team BABELL 成員，活躍於各演藝舞台。像菅谷這樣堅持自我風格的E班第一藝術家，或許是因為小澤總是心無旁驚地不斷鑽研演技，才因此被選上飾演此角色的。

PERSONAL PROFILE

身高：165cm	暱稱：顧亞
生日：7月14日	特長：游泳、棒球、田徑
性別：男 血型：O	出身地：北海道

宮下榮治

動畫聲優情報

代表作品

★《爆丸》

飾演：藍海蜥蜴

★《結界師》

飾演：志志尾限

宮下榮治是在第一線活躍超過十年的人氣聲優。由於體格不錯且五官端正，女性粉絲似乎特別多。此外他也自行組成朗讀劇組合，不僅於聲優事業，在許多領域都非常活躍。

PERSONAL PROFILE

身高：176cm	暱稱：榮治哥
生日：9月26日	特長：運動萬能
性別：男 血型：A	出身地：兵庫縣

座號：13

為朋友著想的「棒球狂」！

杉野友人

我會繼續的……
無論是棒球……還是暗殺！

第2話

◆在學業、棒球、暗殺等各方面都相當活躍的E班氣氛帶動者

杉野友人以前是椚丘中學棒球社的投手，但投球成績不佳連帶影響學業表現，因此降轉到E班。由於學校規定禁止E班參加社團活動，因此杉野不得不退出棒球社，自此一蹶不振。殺老師為了他特地飛去美國，徹底調查了在大聯盟活躍的投手有田的體格，回來後也檢查了杉野的身體。殺老師認為，以杉野的體格雖然無法投出像有田投手那麼有威力的球，但是相對的，他也建議杉野：「你的手肘和手腕的柔軟度都比他優秀許多，只要加以鍛鍊，一定能超越他吧。」（第2話）經過殺老師的鼓勵之後，杉野再度找回對棒球的熱情，還對渚宣告：「我會繼續的……無論是棒球……還是暗殺！」（第2話）

第一堂課

第二堂課

第三堂課

第四堂課

第五堂課

第六堂課

後來，他在學業上獲得名校中全學年中間偏上的成績，並憑藉優秀的運動神經，在暗殺老師上有很大的貢獻，甚至在球類大賽中以許多變化球壓制了強大的椚丘棒球社（第35話），各方面能力都有所覺醒，而且也展現了活躍的一面。Ｅ班裡有不少像業或中村這樣聰明機靈的學生，因此，看到杉野除了暗殺與課業之外，連棒球方面都有所表現，或許也可以說他是透過在Ｅ班渡過的這段校園生活，培養出像業那樣的優秀能力吧。

畢業證書

學生杉野友人

在椚丘中學暗殺教室中，

對暗殺、學業，甚至棒球都灌注了全副熱情。

特此證明

考察E班學生的成長與未來

◆對棒球與課業都全力以赴的杉野能夠成為職棒選手嗎？

杉野的夢想是成為**職業棒球選手**。符合成為職棒球員資格（選用新選手會議規範第十三條），受完義務教育的高中棒球人數大約十六萬人（日本高等學校野球聯盟2015年統計發表），再加上從大學、社會人士球隊出來的選手，人數就更多了。雖然這些人並非全部都立志進入職棒，但每年在職棒選秀會上獲選的也只有區區70人左右，可見這個窄門有多難擠進。殺老師曾經這麼教導E班的同學：「**你們犯不著每一次都去正面對抗（中略）……只要不犯規，採用奇襲也可以。更可以用超乎常識的武器。**」（第170話）雖然一般若要成為職棒選手都要透過**選秀**，但除此之外也可以參加**測試會**（入團測試）或透過**挖角**等等，不會只有單一管道。既然杉野在E班學習了這麼多，肯定也會如前述殺老師說的那樣，**即使不依循正規方式，也能以出乎意料的管道成為職棒選手吧**。

第一堂課
第二堂課
第三堂課
第四堂課
第五堂課
第六堂課

市川理矩

電影演員情報

代表作品

★《炎神戰隊轟音者》
飾演：黑岩大

★《浪花少年偵探團》
飾演：井上拓真

16歲的現任高中生演員。從2007年就以童星身分活躍於影劇圈，演技精湛。有許多運動類相關的經驗，運動神經極佳，再加上開朗、表情又豐富，簡直最適合擔任電影版《暗殺教室》杉野一角的人選了。

PERSONAL PROFILE

身高：173cm
生日：1月24日
性別：男　血型：——

暱稱：理矩君
特長：自由搏擊等等
出身地：東京都

山谷祥生

動畫聲優情報

代表作品

★《一週的朋友》
飾演：長谷祐樹

★《雨色可可》
飾演：古賀尼古拉

大學時代遭逢東日本大震災成為受災戶之一，因此重新思考自己的人生「真正想做的是什麼」，於是從大學休學，走上聲優之路。2013年出道，經歷雖然還不長，但擁有優秀的演技以及溫柔清爽的嗓音，目前人氣正快速上升中。

PERSONAL PROFILE

身高：171cm
生日：2月15日
性別：男　血型：A

暱稱：Yama yan
特長：游泳、劍道等等
出身地：宮城縣

考察E班學生的成長與未來

2D有什麼不好……
少了一個D，才算個女人。

第22話

座號：14

生起氣來很可怕?! 書呆子宅宅

竹林孝太郎

◆從父母的束縛中解脫獲得自由！

E班裡有不少同學都像渚或神崎那樣，受到父母的束縛而失去自由。班上最認真、最腳踏實地努力不懈的竹林孝太郎也是其中之一。

竹林家世代經營醫院，兩個哥哥目前都還在就讀東大醫學部。竹林對自己家人的評論是：「我家本來就認為『有能力是應該的』，而沒有能力的我，不被他們當家人看。」（第77話）竹林在殺老師的幫助下成績大有進步，卻一心想獲得家人認同，因此接受了理事長的建議離開E班，回到主校舍。

而且理事長更緊接著要求他提出「E班管理委員會」的提案，命令他宣布自己即將接

手管理Ｅ班。不過這時殺老師現身於陷入兩難的他面前，指點出：「為了博取家人的認同⋯⋯你現在也正準備殺死自由的自己。」而且堅定地告訴他：「不過我相信有一天⋯⋯你一定能殺死心中被詛咒束縛的自己。因為你有那份力量。」（皆出自第79話）

隔天在全校集會時，竹林登上講臺後便毫不猶豫地違背了理事長，宣布要回到Ｅ班。在那之後Ｅ班的課堂上，烏間在暗殺中加入新要素——火藥，需要一位同學負責火藥安全使用的管理監督，歸隊的竹林主動接下任務。自此之後在許多場面中，他便以火藥專家的身分躍上新的舞臺。

畢業證書

學生竹林孝太郎

在椚丘中學暗殺教室中，

比任何人都還勤奮向學，取得了優異成績。

特此證明

考察E班學生的成長與未來

◆猶豫之後下定決心以當醫生為目標！

獲得火藥相關知識之後，竹林也開始對處理爆裂物的相關工作展現興趣。當殺老師問他：「你是想當醫生？還是爆裂物處理小組？」他的回答是：「醫生啦！我猶豫很久，最後還是想當醫生！」（皆出自第156話）想要跟父兄一樣而決心朝醫師之路邁進。殺老師也很贊成地說：「這樣就對了！很適合你啊！」接著又激勵他：「你那細膩的知識吸收力！曾經是弱者而得到的強韌度！你要通通用來幫助弱勢族群喔！」（皆出自第156話）在學校和在家裡的立場都很薄弱的竹林，藉由自己的經驗，肯定比任何人都還要能體會弱者的心境，富有同理心。若他要成為醫生，或許最適合成為足跡遍及全球，到處扶助弱勢的醫療志工團隊「無國界醫師團」的其中一員。正面挑戰擁有絕對權力的理事長來守護E班同伴的竹林，一定能夠成為志向遠大，守護多數弱勢的仁醫。

第一堂課
第二堂課
第三堂課
第四堂課
第五堂課
第六堂課

吉原拓彌

電影演員情報

代表作品

★《巨乳排球：熱血校隊的決賽心願》
飾演：岩崎耕平

★《我們的棒球》（暫譯）
飾演：勇平

曾演出綾瀨遙主演的《巨乳排球》，以及由人氣青春棒球小說改編的《我們的棒球》等電影。從輕浮的青年到《暗殺教室》中像竹林那樣安靜的人物都演過，演技能發揮的幅度很廣。

PERSONAL PROFILE

身高：165cm
生日：8月26日
性別：男　血型：O
暱稱：──
特長：默劇
出身地：神奈川縣

水島大宙

動畫聲優情報

代表作品

★《閃電十一人》
飾演：基山浩人

★《魔王信長》
飾演：森蘭丸

擁有前陸上自衛官、槍劍道初段資格等特殊經歷。音質穩重且爽朗，擅長扮演的角色類型從純真的青年到冷酷帥哥都囊括，不過在廣播節目裡則經常被其他聲優調戲捉弄。

PERSONAL PROFILE

身高：174cm
生日：6月14日
性別：男　血型：A
暱稱：Daijuu
特長：游泳、模仿等等
出身地：神奈川縣

命中率驚人的優秀狙擊手

千葉龍之介

座號：15

是誰……是什麼
栽培我們茁壯的……
我不想裝作沒看到。

第144話

◆ 沉默寡言的專家擁有不為人知的真正煩惱

E班的全體同學都藉由殺老師的暗殺教室提升了暗殺技術。其中特別擁有最顯著成長的，想必是千葉龍之介跟速水凜香這對狙擊手了。

暑假期間前往普久間島校外教學時，鷹岡卻設局將學生們當作人質，因此E班決定潛入飯店。當眾人與專業殺手對峙之際，需要仰賴千葉他們狙擊能力的時刻終於到來。殺老師稱呼他們是「兩位不常流露出表情的冷酷殺手」，對他們說：「從來不找藉口、不會示弱的你們……（中略）相信有時你們的苦惱也沒有人知道。」（皆出自第68話）殺老師告訴他們就算狙擊失敗，他也準備了其他作戰方式，「你們身旁還有經歷過相同經驗的同伴，

所以，你們就放心地扣下扳機吧！」緩解了他們當下的緊張心情。

在殺老師的鼓勵之下，千葉擺脫沉重的壓力，完美地擊中目標。

經過這次歷練之後，他的技術又更上一層樓，在決定如何處置殺老師的班級內對抗生存戰比賽中，他甚至成功狙擊超過一百公尺的長程目標，展現其長足的進步（第144話）。

畢業證書

學生千葉龍之介

在椚丘中學暗殺教室中，

藉以頂尖的長距離狙擊技術，在暗殺中貢獻良多。

特此證明

◆由狙擊技術所培養的空間掌握能力，能讓他成為一流建築師！

殺老師曾經誇讚千葉「空間概念很好」（第10話）。從這句評價再加上他高超的長距離狙擊技術，顯示千葉擁有非比尋常的空間認知能力。這種能力，就是能正確迅速判斷並掌握三次元空間下的物體狀態及關係，包括該物體的位置、方向、姿態、大小等。此外，以這種能力見長的人，也能從二次元平面圖正確地推算三次元構造，換句話說，千葉未來若想成為建築師，這些都是必須具備的能力。

從前述殺老師的評價來看，可以肯定千葉原本這項能力就很出色。而在暗殺教室成為狙擊手後每天更是不斷訓練，可以想見這方面的能力也更加提升。或許可以說，他是E班學生之中，暗殺訓練的經歷對未來最有幫助的一位。

電影演員情報

大岡拓海

代表作品

★《早安競技場＋》
參與演出

★《Tank-Top Fighter》
飾演：暮田空（兒時）

通過選秀情報雜誌《De☆View》企劃後進入演藝圈。一直以來都以連續劇或綜藝節目等電視演出為主，《暗殺教室》為首次參與演出的電影，是未來表現備受期待的年輕演員之一。

PERSONAL PROFILE

身高：165cm
生日：8月5日
性別：男 血型：——
暱稱：——
特長：——
出身地：神奈川縣

動畫聲優情報

間島淳司

代表作品

★《魔物娘的同居日常》
飾演：來留主公人

★《緋彈的亞莉亞》
飾演：遠山金次

間島淳司的嗓音既純淨又讓人感到舒適，經常被譽為帥哥聲線。尤其在替動畫《TIGER×DRAGON!》的主角高須龍兒配音時，獲得粉絲們極高的評價，之後也在許多作品裡替主角配音。

PERSONAL PROFILE

身高：173cm
生日：5月13日
性別：男 血型：A
暱稱：MAJI、MAJI哥
特長：料理
出身地：愛知縣

考察E班學生的成長與未來

你覺得那隻章魚，看到這種不上不下的結果，以及半吊子的學生，真的會高興嗎？

第143話

座號：16

在前線最為活躍！

寺坂龍馬

◆即使成績和態度都很差，但執行力及體力都是E班之冠！

E班第一粗暴男寺坂龍馬，兼備了魁梧的體型及強韌的精神力。小學時他曾仗著自己嗓門大，脅迫並統治弱者，以確立自己有一定的地位。但在進入成績至上主義的椚丘中學之後，他的這些「廉價武器」（第48話）完全不管用，沒多久就被貶到E班了。

於是寺坂便打算攏絡E班中，與自己有類似遭遇的同學輕鬆混日子，此時卻又出現殺老師，賦予全班同學暗殺任務這個極大目標。寺坂跟不上同學，連在E班中都被拋在後頭，因此中了白的計，夥同一起執行會波及全班的暗殺計畫。寺坂見殺老師被這個計畫逼到絕境，才坦承自己受到白的利用，自嘲：「像我這種沒有目標、沒有願景、短視近利的人……

注定要被聰明的人操控。」可是又說：「不過，我至少會挑選一下操控自己的人。」（皆出自第48話）自己提出要業利用他去幫助殺老師，並以天生的執行力與毅力成功執行業的作戰，順利地救殺老師脫離險境。這件事成了寺坂融入班上的契機，後來也經常跟大家協調合作共同參與暗殺計畫。

畢業證書

學生寺坂龍馬

在椚丘中學

暗殺教室中，

以出色的體格及優

秀的執行能力帶動

Ｅ班。

特此證明

考察E班學生的成長與未來

◆或許會與業一起打入政治圈?!

在第二次與白衝突之際,業微笑著對寺坂說:「就算是個笨蛋,你還有體力跟執行力,設計以你為中心的計畫挺有意思的。」(第49話)甚至在出路面談後也對寺坂說:「寺坂——你就去當政治人物吧!」(第111話)儘管寺坂對他的提議不置可否地冷哼,卻也嘀咕著:「……我是沒什麼其他想做的啦……」E班已經有許多同學都有明確的未來目標,然而寺坂還沒有,似乎也因此令自己成績吊車尾,對暗殺訓練也大多不太積極。不過他在這個E班,明白自己是「適合前線」的人,並且也遇到了能夠妥善利用他的業。儘管他目前沒有明確目標,但對他而言,跟業聯手合作,或許是一條能讓他大放異彩之路。在這間暗殺教室克服過許多難關的他們若能參政,那麼面對日本所面臨的各種問題,他們說不定也能一一擊潰喔。

第一堂課

第二堂課

第三堂課

第四堂課

第五堂課

第六堂課

菅原健

電影演員情報

代表作品

★《要聽神明的話》
飾演：混混

★《花牌情緣》

參與演出

參與過《要聽神明的話》、《花牌情緣》、《暗殺教室》等多部由漫畫改編電影的年輕演員，擁有銳利的眼神與魁梧的體格，擅長飾演有點叛逆的角色，可以說E班第一粗暴男寺坂這個角色簡直非他莫屬。

PERSONAL PROFILE

身高：180cm	暱稱：——
生日：7月15日	特長：足球等等
性別：男　血型：A	出身地：北海道

木村昴

動畫聲優情報

代表作品

★《轉吧！企鵝罐》
飾演：高倉冠葉

★《舞武器・舞亂伎》
飾演：新走宗也

父親是德國歌劇演員、母親是日本聲樂家的混血聲優。本人小時候也是在德國長大，德語流利。此外，他不僅從事聲優工作，也以模特兒、演員等身分在電視或雜誌登場，演藝活動的範圍廣泛。

PERSONAL PROFILE

身高：181cm	暱稱：SUBA、SUBA醬
生日：6月29日	特長：小提琴等等
性別：男　血型：O	出身地：德國

考察E班學生的成長與未來

座號：17

開朗好勝的E班大姊頭

中村莉櫻

正因為這樣⋯⋯
我才更覺得非殺不可。

第142話

◆ 曾被稱為「天才小學生」的優秀學生

中村莉櫻的個性自由奔放、不拘小節，會捉弄渚，也會跟業一起惡作劇。雖然看起來總是很胡鬧，但學力是E班頂尖，在第二學期期末考的成績僅次於業。而她過去也曾被稱為「天才小學生」（第111話）。可是她不想因為自己太優秀而遭到身邊的人排擠，所以放棄了課業，也因此成績一落千丈、素行變差，最後被趕到E班。在出路面談時，她回憶過去的自己之後說：「我想再一次變聰明。可是，我也想保持跟大家一樣的角度，做些蠢事。」（第111話）

中村：「在E班，我兩面都顧到了。謝謝你，殺老師。」（第111話）

為此，她非常感激殺老師。想要顧及課業又希望能揮灑青春，若非待在殺老師擔任導師、同時認真進行暗殺與學業的E班，她的願望也無法實現。正因為如此，當渚提議要想辦法拯救殺老師時，她卻認為「暗殺才是E班的羈絆」而果斷地持反對意見（第142話）。雖然比賽結果輸給了渚，但中村不隨波逐流，擁有自己獨立意見的強悍性格也由此可見一斑。

畢業證書

學生中村莉櫻

在椚丘中學暗殺教室中，

雖然會捉弄人，但責任感很強，實際上很認真。

特此證明

◆擅長英語科目且細心的中村最適合當外交官?!

中村的夢想是成為外交官。外交官是必須到國外就任，負責締結條約促進兩國關係的職業。除了必備的語言能力之外，也必須了解世界情勢的相關知識，以及**擁有受到他國政府相關人員信賴的人望**。雖然聽起來有點難度，但可以說非常適合中村。畢竟她不只英文能力佳，也是能察言觀色的細心之人。如前所述狀況，會提出反對意見也是因為中村特意說出大家都難以啟齒的話，最後才能一致成為全班都能接受的結論。此外，她記得殺老師的生日還準備蛋糕（第170話），從這樣的行動顯示，她不僅個性善良得能直率地採取讓對方開心的舉動，同時也有**把別人不經意說的話牢牢記住的精確記憶力**。而這樣的能力，在**最重視信賴關係的重要外交場合，肯定能夠派得上用場**。要說讓人比較不放心的，大概就是社會科成績，不過既然她優秀的課業表現僅次於業，未來肯定也可以努力克服難關。

第一堂課

第二堂課

第三堂課

第四堂課

第五堂課

第六堂課

電影演員情報

竹富聖花

代表作品

★《腦漿炸裂Girl》
　節演：稻澤花

★《天空與大海之間》
　節演：漣子

同時從事模特兒行業，身材姣好的女演員。獲得「Gravure JAPAN 2010」第二屆的大獎，在各方面都很活躍。她在10～20歲年齡層的觀眾間是無人不知的人氣明星。已經20歲的她，將個性成熟穩重的中村飾演得很好。

PERSONAL PROFILE

身高：166cm	暱稱：沒有特別的稱呼
生日：3月24日	特長：單槓
性別：女　血型：B	出身地：愛知縣

動畫聲優情報

沼倉愛美

代表作品

★《槍與面具》
　節演：朱藤依子

★《粗點心戰爭》
　節演：遠藤沙耶

以替《偶像大師SP》的我那霸響一角配音而出道的人氣聲優，自稱是擁有阿宅氣質的變態淑女。現場演唱功力深受肯定，最有名的是她還能夠在全力跳舞的情況下，以角色的高音聲線唱歌。

PERSONAL PROFILE

身高：160cm	暱稱：Nu～Nu
生日：4月15日	特長：不明
性別：女　血型：AB	出身地：神奈川縣

考察E班學生的成長與未來

座號：18

E班的黑暗存在

狹間綺羅羅

文字啊……就是要留下爪痕才像樣啦！

第127話

◆雖然喜歡陰暗但也逐漸融入E班

興趣是「詛咒」，最喜歡「人類的陰暗面」，狹間綺羅羅在幾乎都是開朗學生的E班裡，散發著異樣的光彩。總之從四月以來，她身上的陰暗氛圍一直沒變，不過開始跟班上同學有所交流就是她的一大改變。如同渚所言，剛進入E班的狹間是「不愛與人來往，喜歡躲在陰影中的人」（第127話）。如今當正義為了自己「JUSTICE」這個特殊名字而煩惱時，她也能以相同境遇的過來人之姿鼓勵他（第89話）。此外也能跟寺坂他們一起努力打開系成的心房（第87話），或在業的指揮下融入黑暗中對杉野等人發動奇襲（第145話），總是會用自己的方式融入E班。而說到狹間最活躍的一幕，就是第二學期結束時舉辦的話

劇發表會吧（第127話）。殺老師吵著要演主角，杉野又希望能跟神崎有多一點的交流，因此她綜合了這些要求，寫出《**桃太郎**》這個劇本。

雖然故事發展與童話中的《桃太郎》完全不同，卻讓原本邊吃邊看戲的其他學生都不自覺地停下筷子，**不論好、壞，都讓人留下了強烈的印象**。除了她的劇本寫得好，也多虧杉野跟神崎飾演的角色相當契合吧。**能將適合的角色分配得當，就證明她相當了解自己的同伴。**

畢業證書

學生狹間綺羅羅

在椚丘中學
暗殺教室中，

善用國語能力進行
破壞精神層面的暗
殺。

特此證明

考察E班學生的成長與未來

◆成為圖書館員在圖書館工作出乎意料地困難?!

「我只想被書包圍」（第111話），說過這句話的狹間，未來的目標是成為圖書館員。

圖書館員必須執行與書本相關的所有作業，由於必須時時與書為伍，因此「語言」能力深受烏間認可（烏間老師的成績單④）的狹間，想必能輕鬆勝任圖書館的工作吧。而且圖書館的安靜環境也很適合她。若要成為圖書館員，首先必須修完大學相關的專業課程取得學分。不過如果要在城市裡的大型圖書館——亦即**公立圖書館工作，更必須通過地方公務員聘用考試才行**。然而即使擁有圖書館員資格也通過考試，那也無法保證一定能在公立圖書館工作，**會被調派到哪裡要靠運氣**（即使沒有具備圖書館員資格也可能會被派去，但有資格的人比較容易被指派到）。由於圖書館的工作很搶手，即使提出調任申請也不見得能簡單通過，因此**狹間的夢想其實頗為艱難**。待提出調派申請之時，若使出她的特技「詛咒」，說不定會很有幫助喔。

大熊杏實

電影演員情報

代表作品

★《腦漿炸裂Girl》
飾演：學生

★西野加奈《戀愛使用說明》
音樂PV演出

跟個性陰暗的狹間形象宛如對比，是個有著開朗笑容、魅力無比的年輕女演員。「興趣是讀書」這點倒是與狹間一樣。在模特兒或音樂PV等方面有不少演出，雖然影視作品還不多，但未來肯定會大受歡迎！

PERSONAL PROFILE

身高：159cm
生日：1月24日
性別：女　血型：B
暱稱：──
特長：繞口令
出身地：東京都

齋藤楓子

動畫聲優情報

代表作品

★《樂高旋風忍者：旋風忍術大師》
飾演：阿剛

★《Oreca Battle》
飾演：楓真弓

主要活躍於電影配音、影片播音、廣播等，是個多才多藝的聲優、女演員。雖然在《暗殺教室》裡替狹間配音，不過代表作幾乎都是很酷的男性角色。總是用很適合帥哥的性感聲線令女性著迷不已。

PERSONAL PROFILE

身高：160cm
生日：8月28日
性別：女　血型：A
暱稱：──
特長：滑雪、早睡早起
出身地：福井縣

座號：19

傲嬌的優秀狙擊手

速水凜香

別搞錯了！

第86話

◆成長到能夠說出自我主張的速水

速水凜香的射擊能力無人能出其右。根據業的分析，她的「射程與命中率都遜於千葉，但動態視力跟平衡感卻遠勝於他」（第146話），在瞬息萬變的戰場上尤其能夠發揮這樣的能力。速水在E班同學中很早就展露了自己的才能，所以經常擔任許多作戰及訓練中的重要角色。尤其在南島暗殺計畫中，就跟千葉一起負責在最後一步解決殺老師（第59話）。

雖然當時兩人的狙擊以失敗告終，不過正因為這次的失敗，之後對戰GASTRO時，她才確信E班有一群值得信賴的夥伴。雖然現在她被定位為「傲嬌」角色，但對E班的大家而言，速水比以往都還要好親近許多了。

速水的喜怒很少形於色，較為沉默寡言，因此很容易被別人丟一堆麻煩事，造成她成績退步（第68話）。不過後來面臨要不要救殺老師的選擇時，她則率先表明加入「殺派」（第144話）。速水認真面對暗殺一事，藉此認識自己的能力，也變得能夠表達自己的想法，可以說這也是她的大幅成長吧。

畢業證書

學生速水凜香

在椚丘中學

暗殺教室中，

使自己的才能開花

結果，成為卓越的

狙擊手。

特此證明

考察E班學生的成長與未來

◆從偷拍中得知她「喜歡動物」的全新一面

雖然速水的特徵就是臉上沒什麼表情，但在殺老師偷拍來想用在畢業紀念冊的照片裡，有看到她在寵物店以臉頰蹭小貓的照片（第162話）。而且照片裡的表情，是未曾見過的開心笑容。即使她面對人類時會表現得很「傲嬌」，不過對著小貓倒是只有「嬌」，肯定非常喜歡動物吧。速水並沒有提及出路相關話題，也沒有特別說過她未來的夢想或目標，不過若能從事動物相關的工作應該也不錯。這麼一來，會先想到是寵物店的店員，不過話少的她不禁讓人擔心能不能做好服務業。相較之下，若是活用她藉由暗殺訓練所學會的動態視力，以及在崎嶇的地點能自在活動的平衡感，那麼在動物園或水族館照顧生物或許會比較適合她。說不定未來會有機會看到冰山美人速水滿臉笑容地工作呢。

暗殺教室最終研究

第一堂課

第二堂課

第三堂課

第四堂課

第五堂課

第六堂課

田中日南乃

電影演員情報

代表作品

★《表參道高校合唱部！》
飾演：橋本優花

★《Music Dragon》
飾演：朗讀少女

參加2013年「Miss Teen Japan」選拔活動時一路闖到決勝關卡。空手道的段數是糸東流初段。給人颯爽、運動風的形象，期待她未來能在廣告模特兒界有更好的發展。

PERSONAL PROFILE

身高：160cm	暱稱：——
生日：12月10日	特長：跳舞、唱歌、背誦、空手道
性別：女　血型：O	出身地：兵庫縣

河原木志穗

動畫聲優情報

代表作品

★《School Days》
飾演：西園寺世界

★《認真和我談戀愛！》
飾演：橘天衣

從1990年代起從事聲優工作。在許多作品中都幫主角人物配音，此外也組成「Plume」進行音樂活動。已婚，而且更巧合地在2012年由她配音的《School Days》西園寺世界的生日當天誕下一女。

PERSONAL PROFILE

身高：158cm	暱稱：SHIBOSHIBO
生日：4月29日	特長：睡相驚人的好
性別：女　血型：B	出身地：東京都

考察E班學生的成長與未來

座號：20

眾人公認的E班媽媽

原壽美鈴

麵包只是……
飲料。

第91話

◆以料理和裁縫協助暗殺

原壽美鈴渾身散發出溫暖的氣息，很會照顧人，任何人待在她身邊都能心平氣和。不太擅長運動，在大規模的暗殺計畫中，雖然大多負責後勤支援，不過在**協助若葉園**（第96話）和校慶園遊會（第115話，椚丘學園祭）時，則靠拿手料理一展長才。甚至在**出路面談**時，做了前所未聞加了超多鹽的「好吃」便當，害得殺老師臉部水腫（第111話）。此外她的手也很巧，會幫伊莉娜縫製披肩（第75話）、用手工陷阱捕捉木村和岡野（第145話），可說是發揮了自己的長才。學業方面，她是第二學期期末考全班總排名的第十名，表現優異，可說是透過暗殺提升了她的主婦能力與學習力。

再者，八風吹不動的穩重個性也是原的優點。根據官方角色書《點名的一課》所載，一開始全班都避之唯恐不及的寺坂組對她也很信任，連片岡或中村都很仰賴她。此外，在南島暗殺計畫之後，眾人慘遭鷹岡下毒，即使身體不適她還是笑著要吉田「冷靜一點」，還說「讓我們好好思考對策吧」。擁有遠超乎中學生程度的**包容與強韌**，原切切實實就像是**Ｅ班的母親**。

畢業證書

學生原壽美鈴

在椚丘中學暗殺教室中，

以包容力、溫和、食慾，以及體型帶來溫馨氣氛。

特此證明

考察E班學生的成長與未來

◆原將來的目標是成為「優秀的家庭主婦」

原把成為家庭主婦當成未來目標。像她這樣未來出路不是選擇就業，在升學學校裡很罕見，然而她了不起之處在於，**為了達成目標，她認為自己課業上要更加努力**。原主婦比喻為**「能在他身後提供完美支援的戰友」**（第111話），希望未來的先生能在所有方面都仰賴她，所以打算除了料理及裁縫之外，**也須具備各方面的知識能力**。雖然不確定她有沒有考慮就讀大學，但有時就算身為主婦也必須出門工作，因此最好還是**繼續升學，取得一些證照會比較有利**。被同學當作媽媽一般敬慕的她，很擅長和善沉穩地與人交流，相信應該也會很受小朋友歡迎。那麼，說不定幼兒園老師的工作很適合她。再說，**繼續升學的話**，她的生活圈自然也會拓展開來，只要有越多邂逅的經驗，或許她就能找到**想要提供完美支援的未來良人了呢**。

第一堂課
第二堂課
第三堂課
第四堂課
第五堂課
第六堂課

金子海音

電影演員情報

代表作品

★《奇蹟補習社》
　飾演：宮下久美

★《Annie》（音樂劇）
　飾演：凱特

小學時代就已經成為童星，2005年時，年僅八歲就登上了音樂劇《Annie》的舞臺。在電影、連續劇、音樂劇等各方面都有活躍的表現。身高超過170公分的她，正適合扮演認為體型是自己優勢的原了。

PERSONAL PROFILE

身高：172cm	暱稱：——
生日：10月18日	特長：舞蹈、唱歌
性別：女　血型：B	出身地：千葉縣

日野未步

動畫聲優情報

代表作品

★《閃電十一人》
　飾演：栗松鐵平

★《妖怪手錶》
　飾演：尿急象及其他

2004年出道的聲優，在電影配音的領域也很活躍。經常演出很有個性的角色，在《塔麻可吉！》裡也替多個角色配音。替女性角色配音時不知道為什麼經常配到體態豐滿的人物，不過本人其實是個纖瘦的美女。

PERSONAL PROFILE

身高：158.5cm	暱稱：小花
生日：2月4日	特長：指甲彩繪、游泳
性別：女　血型：A	出身地：東京都

座號：21

不破優月

少年漫畫培育出來的名偵探

我平常都在看少年漫畫，所以碰到不平常的狀況也能迅速反應。

第63話

◆以優越的推理能力作為暗殺的後勤支援

超愛看漫畫的少女不破優月，受到雙親的影響，在充斥著漫畫的環境中長大，興趣是「看少年漫畫雜誌」。她的代號「這本漫畫好厲害！」是杉野幫她取的，原由是不破會以排行榜的形式，每天都介紹各式各樣的漫畫給他看。此外，像是「要作者幫所有人設計兩天份的便服會死人的喔。」（第73話）偶爾會出現這種把現實情況帶進作品中的「後設性發言」*，也是她的特色。這一點可能是因為她熱愛漫畫而擁有的特權，可惜對暗殺並沒有什麼幫助。

* 意指動畫、漫畫、小說、遊戲等作品內的角色發言時，提及與該作品世界觀毫無關聯的現實世界訊息，類似打破了所謂的「第四道牆」。

不破對E班有所貢獻的，是她藉由漫畫培養的推理能力。在夏季講習時，她能立刻識破打算使用麻醉瓦斯偷襲的SMOG（第63話）。

當殺老師被懷疑是內衣賊時，她最先清晰判斷犯人「是假的殺老師」，還推理出那個犯人的樣貌（第83話）。此外，在跨國企劃研究主題中，她能立即找出其中有拯救殺老師可能的資料（第150話）。讓人感覺到她不單只是靠觀察力，**還有能加以活用的廣泛知識**。即便她從E班畢業了，當未來人生遭遇到任何困難時，想必也都能靠這樣的能力來解決。

第一堂課

第二堂課

第三堂課

第四堂課

第五堂課

第六堂課

畢業證書

學生不破優月

在椚丘中學

暗殺教室中，

以精彩的推理揭發

事實真相，拯救了

全班。

特此證明

考察E班學生的成長與未來

◆ 雖然想成為編輯但似乎也適合當漫畫原作者？

不破將來的目標是想當「編輯」，再從《點名的一課》中得知，她認為「就是漫畫讓這個世界變得如此豐富」，可見她的目標應該是成為漫畫作品的編輯。然而，如果到發行《少年JUMP》的日本集英社那種大型綜合出版社工作，不見得會被分派到與漫畫編輯有關的部門，若想實現這個目標還要靠些運氣。所以如果想找漫畫相關工作，或許不要限制職業類別比較好。從她在人氣投票時的海報上設計了「前進一億 總動畫化」（第97話）這個標語來看，其實同樣喜歡動畫的不破，也很適合從事將漫畫作品進行跨媒體改編的工作。

此外，雖然沒看過她畫漫畫的樣子，但是她能即興瞎掰出殺老師與糸成之間發生過的架空恩怨（第30話），顯然也有優秀的創作能力，這麼一來，當個負責設計漫畫劇情的漫畫原作者，或許同樣能一展長才喔。

第一堂課

第二堂課

第三堂課

第四堂課

第五堂課

第六堂課

武田玲奈

電影演員情報

代表作品

★《監獄學園》
飾演：栗原千代

★《萬聖節夢魘2》
飾演：七海

在模特兒、寫真偶像、演員等各領域都相當活躍。可愛的臉蛋與纖瘦的身型為其魅力，以「史上最高級逸材」的稱號登上《週刊YOUNG JUMP》封面而備受矚目。曾坦言自己喜歡動漫，所以擁有不少御宅族粉絲。

PERSONAL PROFILE

身高：164cm	暱稱：RENARENA
生日：7月27日	特長：魔術方塊
性別：女　血型：B	出身地：福島縣

植田佳奈

動畫聲優情報

代表作品

★《魔法少女奈葉A's》
飾演：八神疾風

★《天才麻將少女》
飾演：宮永

大學時代參加了「Voice Artist Project」且獲獎，便以此為契機踏上聲優一途。包括《魔法少女奈葉》系列在內，在諸多動畫中都替主要角色配音。興趣是電玩跟麻將這點也很有名。

PERSONAL PROFILE

身高：156cm	暱稱：佳奈大人、植田醬等等
生日：6月9日	特長：義大利民謠等等
性別：女　血型：A	出身地：奈良縣

座號：22

暗殺也搞得定的花花公子

前原陽斗

喜歡的對象本來就會改變，感覺冷掉了，只要甩開就好……

第23話

◆E班第一花花公子，但戀愛經驗卻還不夠成熟？

前原陽斗是前足球社員，運動神經佳，外表英俊帥氣，暗殺技術也相當優秀，小刀術成績是第一名。尤其與一同長大的好友磯貝搭檔的小組配合度，就連烏間都給予很高的評價。至於學業成績方面，雖然沒有特別頂尖的科目但也不差，在E班學生中算是幾乎沒有缺點的國中生。

擁有極高撩妹技巧的前原，在其他學校也有女朋友，花名遠播。可是在E班的女同學之間並沒有太大人氣。根據其檔案顯示，除了死黨磯貝喜歡的片岡之外，他幾乎搭訕過全班女生，不過也全被甩了。這可能是因為大家都知道他的壞毛病才導致的結果吧。此外也

可能是女生們想要幫助單戀他的岡野才會如此。

岡野的單戀，由於本人對自己的心情也沒**有自覺**，所以沒有什麼進展。不過在情人節時總算有所行動，想送巧克力給前原。然而前原**雖然是花花公子卻很遲鈍**，為了暗殺還順便引誘殺老師出來，破壞了大好氣氛。隔天前原為了取得岡野原諒而採取的各種行動，就**很有國中生特有的笨拙**。這段艱辛的經驗，未來肯定能幫助他成為更受歡迎的男人吧。

第一堂課
第二堂課
第三堂課
第四堂課
第五堂課
第六堂課

畢業證書

學生前原陽斗在椚丘中學暗殺教室中，透過訓練與實戰，成為更好的男人。

特此證明

考察E班學生的成長與未來

◆靠女人或吃軟飯的未來也不是那麼簡單就能辦到

前原的未來目標寫著「只要有女人緣做什麼都好」。還有，在出路志願表上，志願學校的欄位填了「有女人緣的高中」，職業（第一順位）是「靠女人型上班族」、職業（第二順位）是「軟飯型尼特族」（第111話），這些答案都徹底貫徹了「只要有女人緣都好」的中心思想。雖然不確定他這麼寫完會不會直接交出去，還是之後會重寫。然而這或多或少也反映了他真實的想法，因此接著來探討，他能否真的實現吃軟飯或當小白臉的夢想，

只依靠女性援助來生活。根據一種說法，會掏錢養小白臉的女性，都是出於一種「這個人**沒有我不行**」的心理。從這個層面來看，眼下前原這種**肉食系且不專情的輕浮男人**就不適合。此外，要對女性極度細心體貼，但是像他**遲鈍得沒有察覺岡野的戀慕**，也是扣分事項。

天真地想要成為「軟飯型尼特族」的前原，的確還需要更努力精進自己才行。

第一堂課

第二堂課

第三堂課

第四堂課

第五堂課

第六堂課

岡田隆之介

電影演員情報

代表作品

★《老師遇到鬼》
飾演：遠藤秀人

★《家政婦女王》
飾演：籃球社社員

父親是搞笑藝人組合「增田岡田」的岡田圭右、母親上嶋祐佳也曾是搞笑藝人，妹妹岡田結實正在從事演藝活動。繼承父親血統的他，毋庸置疑有著俊朗外貌。不同於原作品中前原的髮型，反而呈現出更真實的玩世不恭氣質。

PERSONAL PROFILE

身高：170cm	暱稱：無
生日：1月20日	特長：籃球
性別：男　血型：O	出身地：大阪府

淺沼晉太郎

動畫聲優情報

代表作品

★《ZEGAPAIN》
飾演：十凍京

★《農林》
飾演：畑耕作

淺沼晉太郎從美術大學畢業之後便展開舞台劇活動，也參與廣播腳本撰寫，之後在2006年通過《ZEGAPAIN》的甄選，開始進入聲優一行。聲線很廣，曾在扮演青年時還同時負責角色的幼年期配音。

PERSONAL PROFILE

身高：175cm	暱稱：淺哥、晉太哥等
生日：1月5日	特長：魔術
性別：男　血型：O	出身地：岩手縣

才華耀眼的影像殺手

座號：23

三村航輝

……順利的話，搞不好……

真的可以讓那個「死神」大吃一驚喔！

第106話

◆ 製作動搖殺老師精神的影片也信手拈來

香菇頭、身型單薄，三村航輝外表上看起來就是不太適合暗殺。正如外貌給人的印象，他在體術或小刀等戰鬥中，也幾乎鮮少有活躍表現。然而就算身體能力不足還是能發揮各自的長才，正是E班的暗殺。三村擅長的領域是影像創作。在暑期講習的暗殺計畫中，他就製作了殺老師丟臉場面大合輯的影片《3年E班呈現 某位教師的生態》，殺老師看過後遭受嚴重的精神打擊，表示：「……死了……老師已經死了……被知道這麼多祕密……老師已經活不下去了……」（第59話）此外，他們被第二代死神抓去時，也是由三村指導偽裝技巧，利用監視攝影機的影像成功欺敵（第108話）。

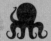

第一堂課

第二堂課

第三堂課

第四堂課

第五堂課

第六堂課

三村的興趣是表演空氣吉他，可知他有輕鬆隨意的一面，不過除了影像製作相關事項之外，似乎就不太顯眼。儘管如此，三村的特質還是能活用於暗殺上。在「班級內暗殺生存戰」中，業則發現了他的新特色，「三村的不起眼，就表示他的隱密性過人」（第145話）。像這些透過暗殺而發現、發展的能力，即使從Ｅ班畢業了，肯定也會對他有所幫助吧。

畢業證書

學生三村航輝

在椚丘中學暗殺教室中，

活用影像技術的相關知識，對暗殺有所貢獻。

特此證明

◆影像方面的才能與性格都非常適合製作電視節目

三村說自己將來的目標是「製作電視節目」。他製作的暑期講習暗殺計畫作品中，偷拍並呈現了暗殺目標最不想被看到的樣子創造刺激感，顯示他有適合電視圈的才能。根據作者的隱藏設定，他是「如假包換的電視兒童」，深信無線電視的業界「還殘留著無限的可能性」（《點名的一課》）。在「年輕人已遠離電視」成為當前議題的現代，像三村這樣懷抱熱情的製作人，正是電視公司需要的人才。而且業發現他「善用俯瞰視線，視野寬廣」（第145話），以及他很自然地分配起茅野製作的巨大布丁（第80話），像這樣能夠細心地察覺到細節也是非常重要的。從這些特質看來，比起讓他獨自埋首於創作中，他更擅長的應該是和團隊一起在期限前完成電視業界要求的工作吧。擁有適合當電視製作人的資質，三村畢業後肯定能實現他對自己的期望。

第一堂課

第二堂課

第三堂課

第四堂課

第五堂課

第六堂課

三河悠冴

電影演員情報

代表作品

★《潤年少女》
うるう年の少女
飾演：MORU

★《你在深夜中露出獠牙》
真夜中きみはキバをむ
飾演：佐伯ASUKA

參演2012年的熱門作品《惡之教典》正式出道，之後便以優質短篇電影作品為主，踏實地累積自己的職涯。在右列的幾部及《戀人X》等作品中出任主角，散發著特殊存在感，是備受關注的當紅炸子雞年輕演員。

PERSONAL PROFILE

身高：166cm	暱稱：——
生日：2月2日	特長：——
性別：男　血型：不明	出身地：千葉縣

高橋伸也

動畫聲優情報

代表作品

★《食靈－零－》
飾演：飯綱紀之

★《雖然是玻璃假面》
飾演：速水真澄

除了動畫配音之外，旁白、電影配音、主持人等各領域的聲音相關工作都非常擅長。演技層面甚廣，也曾在同一部作品中替多位角色配音。在《暗殺教室》第一季結束後，宣布結婚訊息。

PERSONAL PROFILE

身高：165cm	暱稱：——
生日：12月5日	特長：實況轉播
性別：男　血型：B	出身地：山形縣

座號：24

E班首屆一指的小混混廚師

村松拓哉

這些食材的野性芳香，非常適合濃厚的沾醬！而且這樣需要的湯更少，收益就更高了！

第115話

◆在殺老師的指導下踏上正當的人生道路

村松拓哉跟著吉田、狹間一夥人以寺坂為中心，在E班原本被定位為不良少年。由於家裡開拉麵店，村松為了幫忙家裡的生意，料理手藝也比一般人好。從他在園遊會時開發的「栗子沾麵」品質之優也看得出來，對拉麵的講究程度堪稱一流。但是他家開的拉麵店，則因為父親堅決不肯改食譜，一直供應難吃的拉麵，因此生意很差（第87話）。殺老師建議他，將來若打算繼承家業，最好一併學習經營知識，村松也因此充滿幹勁。

起初村松是跟著寺坂一伙反抗殺老師，經常翹掉暗殺訓練。但是在殺老師的指導下成績變好，反抗的態度也變得薄弱，後來就脫離寺坂組。之後寺坂在遭到白和糸成利用後改

過自新，他便與寺坂和解。後來更一起融入班上，為暗殺貢獻一己之力。而且他那小混混般天不怕地不怕的作風，在運動會比賽推棒子時，也跟吉田一起發動奇襲，在**活用身體進行特攻的能力**方面非常優秀。藉由殺老師的「**保養**」，村松這一年來有長足的進步。畢業之後希望他也能按照這樣的步調朝夢想前進。

畢業證書

學生村松拓哉

在椚丘中學暗殺教室中，

不畏強敵、負責特攻，讓暗殺更加順利。

特此證明

◆若僅用經營者角度考慮食材成本，能做出好拉麵嗎？

根據村松的個人檔案，他將來的目標是「攻讀經營學」，最終則想要成為「巨大拉麵連鎖集團的總帥」。這個答覆可能代表了他未來想上大學修習經營學的課程，重整家裡的拉麵店之後開連鎖企業，自己成為大老闆。包括四年制大學、研究所、以及短期大學或專科學校等，都能夠修習經營學的課程，因此在第二學期期末考進步到全學年第26名的村松，肯定能夠選擇會令自己更加努力學習的學校。只是問題在於，學成之後能否順利運用在實際經營上。根據隱藏設定，他的料理技術堪比專家，但不會思考材料成本（《點名的一課》）。雖然他在園遊會開發「栗子沾麵」時有注意到要提高獲利，但基本上還是以口味優先。如果他能利用經營學的知識，在口味的堅持與材料成本之間取得平衡的話，想成功開設拉麵連鎖店也不是夢想了。

高尾勇次

代表作品

★《坂本只是看起來很認真》
飾演：伊藤勇人

★《聯合艦隊司令長官山本五十六》
飾演：飛官

電影演員情報

高尾於2011年展開演員生涯，除了電影之外，還參與舞台劇、電視連續劇、V-cinema等作品的演出。在拍攝《暗殺教室》的期間（2015年秋季），也有在推特上更新拍攝現場的照片喔。

PERSONAL PROFILE

身高：170cm	暱稱：——
生日：7月8日	特長：游泳、足球、圍棋等等
性別：男　血型：AB	出身地：埼玉縣

原澤晃綺

代表作品

★《神樣DOLLS》
飾演：高羽良

★《宇宙戰艦大和號2199》
飾演：岩田新平

動畫聲優情報

舊名為原澤勝廣。從事電視或電影版動畫、遊戲、海外電影、連續劇等廣泛領域的配音工作。此外，近年也以舞台劇演員的身分活躍中。以動畫、遊戲作品等為主，大多都替狂妄、挑釁的反派角色配音。

PERSONAL PROFILE

身高：186cm	暱稱：——
生日：12月4日	特長：籃球
性別：男　血型：A	出身地：群馬縣

考察E班學生的成長與未來

座號：25

精研女性的武器

矢田桃花

接待術、談判術……不覺得都是出社會時的「最棒的刀」嗎？

第66話

◆藉由伊莉娜傳授的接待、談判術，於E班的任務做出貢獻

E班的女同學中，就屬矢田桃花對伊莉娜過去的工作及戀愛經歷特別感興趣。青春期的女生會對成人的戀愛故事感興趣，其實並不是什麼新鮮的事，但矢田並不單純如此，她還積極地想從伊莉娜身上學習一流的接待術與談判術。

矢田會採取這樣的行動，是經過殺老師指導後確立的方向。E班同學在即將面臨第一學期期中考時，因為太醉心於暗殺任務，逐漸疏忽了學生應盡的本分——課業。當時，殺老師警告他們除了暗殺技巧之外，還必須兼顧學業或專長等「第二把刀」（第13話），而最認真聽取這番話並為此努力不懈的就是矢田。

在瀨尾、土屋情侶羞辱前原之後，矢田於復仇作戰時就與倉橋編成一組，說動民宅的主人讓他們取得絕佳的狙擊點（第24話）。在劫持太空船的作戰中，也負責引開管制區域內的男性職員注意力，替木村爭取潛入管制室的時間（第151話）。矢田這招以掌握男性心理為主的溝通技巧越磨越利，在順利推動班級作戰上起了很好的作用。

第一堂課

第二堂課

第三堂課

第四堂課

第五堂課

第六堂課

畢業證書

學生矢田桃花

在椚丘中學

暗殺教室中，

運用接待術讓作戰

順利進行。

特此證明

考察E班學生的成長與未來

◆在尋找大企業合作的法人營業世界裡成為頂尖業務？

矢田將來的目標是成為業務員（單行本第12集）。既然擁有伊莉娜傳授的接待術，以及魅力十足的外貌，就算是女子客服業堪稱頂點的高級俱樂部公關小姐一職，應該也能輕鬆勝任。但矢田曾說過「沒有打算要色誘」（第66話），因此她的目標應該會是**無關性別，必須跟許多人往來交涉的業務工作。**

業務工作在日本分為法人營業與個人對象營業，兩者的業務性質與金流規模有極大差異。**法人營業方面會接觸到的人更多**，只要交易成立的話收入也相當可觀，因此矢田若希望能跟許多人交流，應該選擇這類職業。當然擔任業務人員必備的資質，肯定不只接待或對話的能力。既然是銷售商品的工作，**能夠深入理解自家產品的智力**也是不可或缺的。而且為了交涉價格並達到公司目標業績，**計算能力也必須加強。**就這方面而言，對於學業成績不過是班上中等程度，尤其不擅長數學的矢田來說，或許是最嚴苛的考驗了。

第一堂課

第二堂課

第三堂課

第四堂課

第五堂課

第六堂課

松永有紗

電影演員情報

松永有紗是偶像團體「LINK STAR'S」的成員，2015將名字從佐藤亞里沙改為藝名松永有紗。屬於正統派美少女的她人氣正迅速竄升中，改名那年的九月即被時尚雜誌《Ranzuki》選拔為專屬模特兒。

★代表作品

★《黑之女教師》第七集
以「LINK STAR'S」名義

★廣告《WARNING・NET》
以「松永有紗」名義

PERSONAL PROFILE

身高：160cm	暱稱：亞里
生日：8月8日	特長：運動萬能
性別：女 血型：A	出身地：東京都

諏訪彩花

動畫聲優情報

2014年替動畫《惡魔的謎語》主角東兔角配音之時，發揮極佳演技一口氣提升了知名度。說方言臺詞時，精準的發音也深獲好評。為動畫《我們大家的河合莊》配常田美晴一角時秀了岐阜腔，其他如東北腔也說得很好。

★代表作品

★《惡魔的謎語》
節演：東兔角

★《人生相談電視動畫》
節演：鈴木郁美

PERSONAL PROFILE

身高：未公開	暱稱：諏訪仔、諏訪妹
生日：5月27日	特長：唱歌、彈鋼琴
性別：女 血型：A	出身地：愛知縣

座號：26

吉田大成

以大型機械工程技術支援作戰

速度可以甩掉所有煩心的事情！

第87話

◆藉由強悍體能與靈活度撐起的高速攻擊，為E班的任務做出貢獻

吉田大成的體格跟他的朋友寺坂、村松一樣好，因此在肉搏戰時極為活躍。在離島度假村與鷹岡作戰時，遭遇了鷹岡所處飯店的強悍護衛，當場他就以擒抱摔擊倒他們替夥伴開路（第67話）。此外，他在決定是否繼續進行殺老師暗殺任務的暗殺生存戰比賽中屬於「殺派」，當中村去搶「不殺派」的旗幟時，與寺坂、村松共同負責以肉身護送她（第146話）。

而且在第二學期期末所舉辦的射擊測驗，從遠距離暗殺部分的最終結果可以看到，吉田在「速射」項目跟速水並列第一。速射是指「不理會命中率如何，總之就是不斷射擊

第一堂課

第二堂課

第三堂課

第四堂課

第五堂課

第六堂課

製造彈幕困住目標行動的能力」（單行本第16集），烏間教官認為吉田能快速交換彈匣的技巧「相當靈巧」，給予很高的評價。

由於吉田家開機車行，因此他對於以機車為首的各種交通工具結構整備都很擅長。這樣的吉田，與家裡開電子零件製造所、而且擁有優異電子製作才能的糸成聯手合作後，讓Ｅ班的暗殺作戰也變得更多采多姿。糸成為了暗殺持續開發的遙控戰車、偵察直昇機、無人飛機等，負責維護所有機械的驅動也都是吉田呢（第88話）。

畢業證書

學生吉田大成

在椚丘中學暗殺教室中，

憑藉機械工程技術才能，拓展班級暗殺作戰的可能性。

特此證明

考察E班學生的成長與未來

◆疏忽大意的話連取得二輪整備士執照的考試都有危險？

為了實現吉田將來的目標——「讓機車文化重新降臨」（單行本第10集個人檔案），以老家機車行「吉田摩托車」為據點應該是最快的方式。經營機車行不需要任何執照，因此只要他的家人同意，將來由他繼承店面也不無可能。

不過想要從事整備機車的工作，就必須取得二輪整備士的國家證照。資格考試分為術科與筆試兩階段，術科必須現場進行機車的檢修與分解。吉田在中學時期就已經會騎重型機車（第87話），又能協助糸成改良遙控戰車（第88話），目前已經充分地具備了整備檢修機車的技能，所以術科方面應該可以輕鬆通過。但吉田的學業成績本來就不算太好，是進入E班之後才用功勉強擠進全學年前50名的學生。所以未來必須多留意學業，避免因為筆試不過而拿不到證照。

第二堂課

第二堂課

第三堂課

第四堂課

第五堂課

第六堂課

長谷川ティティ

電影演員情報

代表作品

★《だる。》
節演：山本TAKERU

★《G＋B》
節演：時田疾風

長谷川ティティ是以武術指導為主的演藝經紀公司「COMPLETE☆KIDS」旗下的年輕演員。在動作片、連續劇、舞台劇等許多作品都有演出。雷鬼頭是他的個人特色，連外表都跟吉田很相像！

PERSONAL PROFILE

身高：174cm
生日：10月10日
性別：男　血型：A

暱稱：TI TI
特長：武打動作戲、跆拳道
出身地：熊本縣

下妻由幸

動畫聲優情報

代表作品

★《Baby Steps～網球優等生～》
節演：越水成雪

★《鑽石王牌》
節演：白州健二郎

以沉穩聲線為個人特色的男聲優。在一部作品裡兼任許多配角一事廣為人知。在《大尾小岡》中，光是可以確認的角色他一人就演了12個，《鑽石王牌》裡除了白州健二郎之外，也演了11個角色，聲音非常靈活多變。

PERSONAL PROFILE

身高：164cm
生日：3月27日
性別：男　血型：AB

暱稱：下哥、MEGA妻、RIPU妻
特長：程式設計
出身地：廣島縣

座號：27

成長為最強戰鬥AI

自律思考固定砲台

我很幸運⋯⋯能夠來到E班，真的很幸運。

第152話

◆在電子戰中發揮真本事的特別殺手

同學們暱稱為小律的自律思考固定砲台，是政府為了暗殺殺老師而送到E班的人工智慧搭載型戰鬥兵器。外觀是一個長方形箱子，螢幕會映出美少女圖像，雖然橫看豎看就是一台機器，不過仍被登錄為E班學生。

小律一轉學進來，即使是在課堂中也會肆無忌憚地進行槍擊，造成班上一片混亂，後來在殺老師的指導之下學會與同學協調，現在已經學習到接近人類的言行舉止了。而且還會發揮駭客能力，對E班的作戰貢獻良多。

小律發現一個國外研究小組正在進行拯救殺老師的研究，還查出他們的研究資料都儲

第一堂課

第二堂課

第三堂課

第四堂課

第五堂課

第六堂課

存在國際太空站（第150話）。接著便以遠端操縱管制中心清除各種阻礙，劫持有人太空船後出發。到太空站搶到數據之後，又計算出完美的軌跡讓搭乘太空船的渚跟業可以平安回到地球（第153話）。

回程的途中，小律透過大量感應器來偵測渚跟業的呼吸及體溫等，之後說出了…「我現在才首度自己感受到了一種『感情』……我很幸運……能夠來到E班，真的很幸運。」（第152話）她藉著在E班參與的活動有了大幅的進化，最後連「感情」都學會了。

畢業證書

學生自律思考固定砲台

在椚丘中學暗殺教室中，

運用機械獨有的電子戰能力，有效支援作戰。

特此證明

考察E班學生的成長與未來

◆小律畢業之後還能夠和同學們一樣生存下去嗎？

儘管小律是一台機械，卻是最接近人心的高等存在，接著來探討並推測她的未來將何去何從。**律的本體砲台，應該會在畢業時便由製造單位收回他們國家。畢竟是集結全球頂尖科技於一身的新型武器，不可能一直閒置在國外。不過，小律早就已經在同學們的手機裡下載自己的終端軟體「行動小律」**，方便自己能自由外出。假設小律的所有數據都只保存在本體裡，必須要靠傳送數據才能驅動行動小律，那麼只要本體裡的數據被刪除，行動小律也會跟著消滅。然而，**如果行動小律有獨立機能，那麼無論本體將來如何，小律都會一直留存在同學們的手機裡**。對時尚展現高度興趣，還會自行製作服裝及配件的小律（第6集個人檔案），或許未來可以主攻收集服飾相關數據，針對同學所穿的衣服，提供設計及搭配上的建議。

130

暗殺教室最終研究

第一堂課

第二堂課

第三堂課

第四堂課

第五堂課

第六堂課

電影演員情報

橋本環奈

代表作品

★《水手服與機關槍》
飾演：星泉

★《住吉家物語》
飾演：住吉空

橋本環奈原本是福岡縣地方偶像，2013年參與活動的期間，粉絲隨手拍下了一張被稱為「奇蹟美照」的照片，並在網路上瘋傳，她也因此迅速竄紅。現在是活躍於連續劇、電影等作品的超人氣偶像。

PERSONAL PROFILE

身高：152cm	暱稱：環奈
生日：2月3日	特長：踢踏舞
性別：女　血型：AB	出身地：福岡縣

動畫聲優情報

藤田咲

代表作品

★《迷糊餐廳》
飾演：伊波真晝

★《進擊的巨人》
飾演：尤米爾

2007年8月在人聲合成軟體「VOCALOID 2」裡替日語女性版「初音未來」配音，因此知名度大開。隔年則發行單曲《Crystal Quartz》以歌手身分出道。

PERSONAL PROFILE

身高：153cm	暱稱：Sakii、咲妹等等
生日：10月19日	特長：書道
性別：女　血型：未公開	出身地：東京都

堀部糸成

座號：28

被移植了觸手細胞的轉學生

我真正想要的……不是變強就能得到的東西。

第161話

◆電子工程技術的才能不只能用於作戰，也是糸成自身的支柱

糸成接受了白（柳澤誇太郎）的改造手術，獲得觸手的能力，之後作為殺手被送進Ｅ班。他老家的小鎮工廠倒閉，全家各分東西，他也過著苦日子，白便在此時趁虛而入（第87話）。最後糸成遭到白捨棄，也由於觸手細胞失控而命在旦夕，這時殺老師跟Ｅ班同學救了他（第87話），現在已經名副其實是班上的一分子了。

糸成雖然是個中學生，卻擁有卓越的電子工程技術（第88話），對Ｅ班作戰的後勤支援有極大貢獻。他持續開發的遙控機器系列「糸成號」的最新款自律無人機，原本在暗殺生存戰時只有一台，而且還運作不良無法使用（第146話）。但是後來在拯救殺老師時，他

第一堂課

第二堂課

第三堂課

第四堂課

第五堂課

第六堂課

就已經做了許多台，甚至還設立充電起降場，精心設計讓它們能夠順利運轉（第167話）。

糸成藉著這方面的才華在**E班建立了歸屬感，也自覺必須強韌地獨立生存**。不過，在第161話裡終於和失散許久的父親重逢，一家人又可以重新在一起生活。雖然距離糸成實現心願重整工廠，可能還要花上一段時間，但他在E班磨練出來的技能，肯定可以成為父親的一大助力。

畢業證書

學生堀部糸成

在椚丘中學暗殺教室中，

以電子工程技術的才能提升自己，更強力支援全班。

特此證明

考察E班學生的成長與未來

◆進修經營工學的課程然後重振工廠？或是徹底走上鑽研電子工程之路？

糸成的目標毫無疑問就是重建老家的工廠（第15集個人檔案），不過重建工廠必須先從籌措資金開始，但是這對身為中學生的糸成來說太過困難，因此只能交給他的父親負責。

現在糸成要做的，是必須**繼續累積知識與技能，以期在工廠重建初期就能夠在實務方面有所貢獻**。如果將來還要繼承工廠的話，就要先**進修大學的經營工學科系，做好成為經營者的準備**。若想從事製造方面的工作則有兩種方式，例如中學畢業就去大型製造商就業，或是**就讀高等專科學校或工業大學，以成為技術人員為目標**。雖然家庭環境可能會讓糸成的課業落後許多，但無論他的選擇是什麼，都能靠努力去開創未來。

話說回來，糸成家倒閉的原因是**優秀員工都被其他企業挖角收買了**（第87話）。所以糸成未來必須要改善公司環境及薪資待遇等問題，提升員工的忠誠度，即便日後有其他出路可以選擇，也無須擔心員工出走，讓員工安心地繼續待在老家的工廠。若真要成為經營者，**糸成勢必要開始學習掌握他人心思的方法了**。

暗殺教室最終研究

第一堂課

第二堂課

第三堂課

第四堂課

第五堂課

第六堂課

加藤清史郎

電影演員情報

代表作品

★《忍者亂太郎》
飾演：豬名寺亂太郎

★廣告 TOYOTA 汽車
飾演：兒童店長

在2009年播放的 TOYOTA 汽車廣告裡演出「一日店長」而備受矚目。成長至今仍持續演出許多連續劇或電影，2016年3月起開始於 NHK 電視臺播出的《精靈守護者》中，他也演出托亞一角。

PERSONAL PROFILE

身高：157cm	暱稱：店長、兒童店長
生日：8月4日	特長：唱歌
性別：男 血型：A	出身地：神奈川縣

緒方惠美

動畫聲優情報

代表作品

★《幽遊白書》
飾演：藏馬

★《新世紀福音戰士》
飾演：碇真嗣

曾經是音樂劇演員，由於擅長演出少年角色且深受好評，以此為契機轉戰聲優跑道。以《幽遊白書》的藏馬、《神劍闖江湖》的緋村劍心、《新世紀福音戰士》的碇真嗣等角色配音奠定了超高人氣，現在已經是女性聲優裡的大師級人物。

PERSONAL PROFILE

身高：170cm	暱稱：大哥、漢八段
生日：6月6日	特長：肖像畫、即席料理
性別：女 血型：B	出身地：東京都

殺老師的弱點集 之②

殺老師的弱點9
認枕頭
（第16話）

殺老師的弱點10
非常在意
世俗眼光
（第17話）

殺老師的弱點11
貓舌頭怕燙
（第18話）

殺老師的弱點12
會受潮
（第23話）

殺老師的弱點13
八卦
（第23話）

殺老師的弱點14
會被老哏
感動到哭
（第28話）

殺老師的弱點15
會被謠言左右
（第29話）

殺老師的弱點16
剛脫完皮
（第31話）

第三堂課
暗殺相關人士的未來

烏間、伊莉娜，以及淺野父子等人，
本章將仔細分析這些圍繞著暗殺教室的強者們
所採取的行動及心境!!

暗殺相關人士的未來

武藝高強的熱血教師

E班副班導

烏間惟臣

如果真的要殺死他，
我希望不是透過別人的手，
而是由你們親手殺死。

第149話

◆因為親手培養的E班學生有所成長而感到「開心」

烏間惟臣是隸屬防衛省臨時特務部的自衛官，為了監視殺老師並輔佐E班學生而來到椚丘中學，成為E班的副班導兼體育教師以指導學生。此外，當鷹岡及死神這樣的殺手令學生們暴露於危險之下時，他也會挺身幫助學生，讓人感受到他對學生的師徒情誼，超越了任務及立場。

就在國際合作進行的最終暗殺計畫終於要執行時，學生們沒有辜負烏間的期許，有了驚人的成長。

當E班學生打算破壞計畫卻被軟禁時，表面上不能支持他們的烏間警告渚說：「不要

138

暗殺教室最終研究

第一堂課

第二堂課

第三堂課

第四堂課

第五堂課

第六堂課

「給我添麻煩！」（第166話）從烏間以前說過的話來看，也可以解釋成「相信我們，交給我們吧」（第166話）。於是E班學生開始思考自己可以做些什麼並互相提出建議。精心計畫後執行作戰的學生們，順利逃出監禁他們的房間，甚至漂亮地突破「傳說中的傭兵」警戒網，來到殺老師身邊。

親眼見到學生們的作戰能力後，烏間便說：「現在我1個人已經對付不了那28人了吧。」「學生的成長……真是讓人既開心又懊惱啊……」（第169話）從他的神情中，可以感受到身為老師的欣慰之情。

畢業證書

教師烏間惟臣

在椚丘中學
暗殺教室中，

溫暖地守護著學生
們，了解「培育」
人才的喜悅。

特此證明

◆未來會跟伊莉娜一起，「夫妻」兩人都在防衛省工作？

關於烏間老師的未來，無論殺老師的暗殺行動如何收場，按照既定路線，他勢必要回到隸屬的防衛省。正因為本人也有這種打算，因此第160話他才會對伊莉娜說：「妳來防衛省工作吧。」

此外，烏間也在第160話**提議伊莉娜與他同居**。他先是要伊莉娜**「每天早上都去神社祈禱」**替自己贖罪，當伊莉娜不明就理地說**「我好歹也是個基督徒」**時，他才說出他的結論：**「妳還不懂嗎？我家附近沒有教會。」**這麼有技巧的追女生手法，**讓人很難相信他是對戀愛超遲鈍的男人。**

成年男女同住一個屋簷下，想必過不久就會自然而然修成正果。而且如果透過與E班的交流，讓烏間對「培育」一事感到喜悅，那麼「傳宗接代」勢必也在他的考量範圍內，因此就算加快腳步朝「結婚」方向進展，也是十分有可能的。

電影演員情報

椎名桔平

代表作品

★《溺水之魚》
　飾演：白州勝

★《極惡非道》
　飾演：山王會大友組
　　　　若頭　水野

在電影、電視劇、舞台劇等各領域都非常活躍，是家喻戶曉的人氣男演員。由於兼具了冷面笑匠及精悍的特質，所以也能勝任喜劇裡的各種角色，演技毋庸置疑。儘管當時51歲了，還是能稱職地扮演好烏間。

PERSONAL PROFILE

身高：180cm	曖稱：——
生日：7月14日	特長：——
性別：男　血型：B	出身地：三重縣

動畫聲優情報

杉田智和

代表作品

★《銀魂》
　飾演：坂田銀時

★《涼宮春日的憂鬱》
　飾演：阿虛

高中在學時期便已出道，之後也飾演了諸多角色的人氣聲優。即興演出的能力極好是公認的，而且有時候太過自由發揮，還會被說「很難跟上」。某種程度跟烏間算是南轅北轍的性格，但是能完美演出也證明了他的實力。

PERSONAL PROFILE

身高：177.6cm	曖稱：杉、阿杉、小智
生日：10月11日	特長：——
性別：男　血型：B	出身地：埼玉縣

暗殺相關人士的未來

原本是殺手的「BITCH」老師

這是最後一堂課了，
你們好好地去上完吧。

第167話

E班英語教師

伊莉娜·葉拉維琪

◆為了暗殺而生的女子，對學生們萌生的「情誼」

伊莉娜·葉拉維琪是為了暗殺殺老師，以教師身分被安排到椚丘中學的職業女殺手。

她以驚人美貌、精通十國語言的聰慧頭腦作為武器，至今成功暗殺了無數目標，然而對殺老師卻不管用，反而被好好「保養」了一番。後來學生們都親暱地稱她「BITCH 老師」，她也教導學生實用的英語和色誘等暗殺技巧。雖然曾一度被「死神」趁虛而入說服她背叛學生，不過在她愛慕的烏間救了自己之後就痛改前非。之後也算是在烏間的指示下，改變自己的穿著打扮，讓自己看起來更有老師的樣子。

在第160話，也可以看出她對學生們放了很重的感情。

142

暗殺教室最終研究

第一堂課

第二堂課

第三堂課

第四堂課

第五堂課

第六堂課

當鳥間說已經有一個「前所未有的跨國暗殺計畫」正在運作中時，伊莉娜反而嘀咕著「就算地球毀滅了或許也不錯」。

背後的原因是，她擔心孩子們必須眼睜睜看著殺老師被自己無法左右的強大力量所殺，更擔心「表情天真無邪的孩子……變成心靈扭曲的大人」。伊莉娜一臉悲傷地想到這些的神情，看起來就像真正的老師一樣，流露出對學生們的「感情」。

畢業證書

教師伊莉娜・葉拉維琪

在椚丘中學暗殺教室中，

了解人類的感情，並且尋找到人生的伴侶。

特此證明

暗殺相關人士的未來

◆工作與居住都在一起，將要迎向跟烏間同居的甜蜜生活了嗎?!

關於伊莉娜將來何去何從，烏間在第160話就親口向她提議：「這次任務結束，妳就收山吧，別當殺手了。」「妳來防衛省工作吧。妳的經驗也必定能運用在和平之中。」烏間畢竟是伊莉娜喜歡的人，對方甚至還向她提出同居的要求，因此她實在沒什麼理由拒絕。

此外，伊莉娜提及自己的過去時：「我殺了很多人。這被罪惡汙染的10年經驗，已經**不容許我再度回到陽光底下。**」（第160話）就這一點而言，烏間推薦的「**不問經歷的諜報部**」就非常適合她。

想當然耳，憑伊莉娜的美貌及語言能力，只要她願意，能從事的職業肯定多得數不完。

不過伊莉娜本人有時候倒是滿脫線的，甚至還讓周圍的人擔心她「**最近好像一直喃喃自語**」、「**搞不好是信了什麼宗教**」（第162話），想來她腦子裡肯定只裝得下未來與烏間同居生活的想像吧。

 第一堂課

 第二堂課

 第三堂課

 第四堂課

 第五堂課

 第六堂課

知英

電影演員情報

代表作品

★《彼岸花～女子犯罪檔案～》
飾演：長見薰子

★《靈異教師神眉》
飾演：雪姫

在日本掀起韓流熱潮當時，曾是盛極一時的女團「KARA」的成員。退團之後在日本專心發展演員工作，《暗殺教室》則是她的電影處女作。以演技挑戰全新舞台的身影，彷彿跟從殺手搖身一變成為老師的伊莉娜重疊了。

PERSONAL PROFILE

身高：167cm	暱稱：──
生日：1月18日	特長：語言、跳舞、繞口令
性別：女　血型：O	出身地：韓國

伊藤靜

動畫聲優情報

代表作品

★《火星任務》
飾演：蜜雪兒・K・狄維斯

★《旋風管家！》
飾演：桂雛菊

經常替大姊系的角色配音，本人的氣質文雅端莊，人如其名，因此也被暱稱為「御前*」。不過她愛酒成痴，甚至連部落格都取名為「豪飲日記」，不過這樣的兩面性其實也很像伊莉娜?!

※源自源義經的愛妾「靜御前」。

PERSONAL PROFILE

身高：160cm	暱稱：靜大人、御前
生日：12月5日	特長：唱歌、水肺潛水
性別：女　血型：O	出身地：東京都

暗殺相關人士的未來

打贏弱者，
不會讓我變成強者。

第118話

椚丘中學學生會長

完美無缺的理事長之子

淺野學秀

◆在與E班的比賽中嘗到「敗北」的滋味，菁英思維有所改變

淺野學秀是椚丘中學理事長淺野學峯的獨生子，在聚集了最優秀學生的A班裡成績頂尖，屬於菁英中的菁英。如果他的父親是個普通人，肯定會為他感到驕傲。然而他的父親卻是不擇手段想成就「理想的教育」的淺野學峯。因此他們父子的關係極為緊繃，甚至對彼此的稱呼是「理事長」、「淺野同學」。

不過在A班與E班之間上演了無數次競爭戲碼之後，他們父子的關係也逐漸有了變化。

先是園遊會擺攤比賽時，A班雖然獲得第一名，E班的業績卻十分逼近他們，淺野學秀也因此遭淺野學峯斥責。而在第二學期期末考時，學秀對於學峯的洗腦式教育有所反彈，還

暗殺教室最終研究

因此特地找上宿敵E班，放低身段要求「我希望你們殺了那個怪物」（第119話）。

結果，正如學秀所期望的，「讓我的同學及父親⋯⋯嘗受到正確的敗北」（第120話），E班在第二學期期末考贏了A班。就連無法接受考試結果的學峯，也因為在之後向殺老師提出挑戰且輸了之後，終於改頭換面。而從第126話學秀不情不願地喊學峯「爸爸」來看，兩人的父子關係似乎也因為「正確的敗北」而有所改善。

◆與勁敵——業之間的切磋琢磨，到了高中還會繼續嗎？

業是學秀的勁敵，他在第155話提到將來志願，表示「留在椚丘好了」。理由則是他對學秀的評價：「能讓我覺得單挑起來有點意思的人⋯⋯恐怕也只有椚丘有了。」當然對於學秀而言，這樣正面對決肯定是求之不得的事，待兩人上了高中以後，這樣的競爭想必仍會持續下去。

我也可以偶爾來殺你嗎？

第126話

不停追求理想的教育家

椚丘學園理事長

淺野學峯

◆ 與跟過去的自己很相像的殺老師對決，進而找回「理想」

將吊車尾的學生集中在一起，使他們飽受全校歧視，創造「END 的 E 班」這個體制的人，就是椚丘學園的理事長淺野學峯。原本這個教育方針確實奏效，也讓椚丘學園成為全國極出色的升學學校，但是當 E 班的學生在殺老師的指導下脫離吊車尾成績時，他才發現自己引以為傲的體制有了破綻。接著在第二學期期末考時，他親自擔任 A 班的班導師，並且對班上施以洗腦式教育，卻還是敗給了 E 班，就連兒子學秀及其他 A 班學生都公然反抗他。四面楚歌的學峯因此找上殺老師，以 E 班的存廢作為條件，要求殺老師與自己賭上性命一決勝負，最終嘗到敗北的滋味。

其實學峯最早是在E班校舍開了一間「椚丘補習班」，落實尊重學生自主個性及特質的教育方式。然而他的理想卻因為學生的自殺而毀滅，後來便認為自己必須教出「必要時能不惜犧牲別人……讓自己活下來的強大學生」（第125話）。知道這一切的殺老師認為自己追求的教育理想「跟十幾年前你採取的教育很像」（第126話），並建議學峯要以「教他們活用，而不是殺人」為目標。學峯也接受了他的意見，同意讓E班繼續留存。

◆為了實現理想的教育而希望繼續聘用殺老師？

學峯得知殺老師有極大機率可以繼續生存後，在第160話中邀請殺老師「明年繼續在椚丘執教」，不過殺老師拒絕了。

然而，向來對教育毫不妥協的學峯，在與殺老師對談時心裡則想著自己的教育「理想」型態，「我居高臨下地支配這所學校……再由你或雪村老師這樣的人物從下方支持著學生……」因此不太可能就這麼乾脆地放棄。說不定他會聘請烏間或伊莉娜，甚至是未來的渚或其他E班學生回來當教師，以全新的型態追求自己的理想也不無可能。

科學家

不擇手段的復仇之鬼

柳澤誇太郎

所謂的老師……
就是會保護學生吧？

第172話

◆被以前的實驗材料奪走一切，徹底變了模樣後追殺到底

白在第29話以糸成的「監護人」身分登場，而且自始至終都企圖奪取殺老師的性命。

而他的真實身分，就是把殺老師變成超生物的始作俑者——柳澤誇太郎。

柳澤曾是某個研究機構的主任，當時他將傳說中的殺手「死神」（也就是後來的殺老師）的肉體，反覆進行毫無人道的實驗，最後成功催生出觸手細胞。然而另一次同樣實驗，卻發生月球蒸發的事故，柳澤為此打算消滅「死神」時，卻遭到已經變成超生物的「死神」反擊，左眼因此失明。而且，就連原本是自己未婚妻的雪村亞久里，不僅深受「死神」吸引，還為他犧牲性性命，柳澤等於是失去了一切。

第一堂課

第二堂課

第三堂課

第四堂課

第五堂課

第六堂課

◆即使天涯海角追殺仇人，最後仍是「順便」被打敗

儘管柳澤為此對殺老師懷恨在心，但說到底根本是遷怒，然而他化名為「白」，不停地想狙殺殺老師，最後更與之前被殺老師打敗的第二代「死神」聯手，掀起了最終決戰。

經改造後的第二代「死神」，觸手速度是殺老師的兩倍，加上在自己體內埋入觸手的柳澤，兩人以壓倒性的優勢戰力將殺老師逼到窮途末路。他們甚至還攻擊在場的E班學生，為了保護學生而成為護盾的殺老師為此受到重創。然而當茅野為了打破僵局卻遭到第二代「死神」貫穿身體時，殺老師釋放「純白之光」反擊第二代「死神」。而一旁遭到波及的柳澤，就「像是被順便幹掉的雜碎一樣」（第174話）撞上對觸手用防護罩。

儘管柳澤之後生死不明，不過被他仇視的殺老師以完全不放在眼裡的方式打敗，對柳澤而言肯定極為屈辱。如果他還僥倖活著，那無處發洩的仇恨又將會變成什麼樣子呢？

暗殺相關人士的未來

「傳說中的殺手」第二代

死神

不斷追逐老師背影的第一位「學生」

我想要變得……
跟你一樣。

第175話

◆背叛之前的老師──殺老師，並繼承其稱號

傳說中的人物「死神」，據傳是地球上最強的殺手。不過，為了取殺老師性命而現身的「死神」，雖然能力高超，與他正面對峙的烏間卻質疑：「你真的是那麼厲害的殺手嗎？」（第108話）的確，從他身上絲毫感受不到如傳說中那般厲害的感覺。這也難怪，畢竟原本「死神」是殺老師之前的名號，後來現身的則是「第二代」。儘管自己的父親遭到暗殺，但某位少年卻對殺父凶手「死神」的暗殺技術著迷不已，並自願成為他的學生。然而當他學會所有暗殺相關技術之後，卻背叛了「死神」，將他交給柳澤，自己則自稱是第二代「死神」。

暗殺教室最終研究

◆在最終之戰敗北後才揭曉，對「老師」的真正心意

第二代「死神」與烏間打鬥且戰敗之後，經過柳澤的改造，再次出現於殺老師面前時，外貌已經變得不像人類了。儘管觸手速度能提高成殺老師的兩倍，代價卻是僅剩三個月的壽命，簡直就是以豁出去的心態來向以前的老師宣戰。

與同樣滿腔仇恨的柳澤合作，第二代「死神」最後終於把殺老師逼至絕境。不過就在下一個瞬間，隨著殺老師說完「我的學生們……希望你們至少能夠平安地……畢業」（第174話），殺老師身上發射出「純白的光」，包圍第二代的全身。

遭受致命一擊的第二代「死神」，臨死之前說出「……我希望得到你的認同」，這時才總算明白他對殺老師一直懷抱著什麼樣的情感了。因此當殺老師對他說：「等到那邊見面，我們再一起切磋琢磨吧。好讓我們不會再重蹈覆轍……」他便露出欣慰的表情，在夜空中灰飛煙滅。就這樣，殺老師替他唯一無法拯救到性命的學生所上的最後一課，也就這麼結束了（第175話）。

第一堂課

第二堂課

第三堂課

第四堂課

第五堂課

第六堂課

殺老師的弱點集 之③

殺老師的弱點17
剛再生完
（第31話）

殺老師的弱點18
被特殊光線照射後
會全身僵硬
（第31話）

殺老師的弱點19
認真過後，回過神來
會感到極度羞恥
（第32話）

殺老師的弱點20
只會畫些
俗濫的圖
（第37話）

殺老師的弱點21
夏季乏力
（第43話）

殺老師的弱點22
很講究
游泳池的規矩
（第43話）

殺老師的弱點23
不會游泳
（第43話）

殺老師的弱點24
三兩下就放棄夢想
（聖誕節四格漫畫特別篇——
收錄於第9集第50頁）

第四堂課
徹底考察劇情哏的參考題材

作品中隨處可見，數也數不清的笑點從何而來，
本章將加以解析原始哏。

徹底考察劇情哏的參考題材

第132話

說明「想暗殺的對象胡搞瞎搞，只會讓心中的殺意加深」此情況的背景場面

日本 Elektel 連合等多組 2015 年蔚為話題的人氣搞笑藝人組合

當殺老師說明憑他的力量無法轉移茅野殺意時，背景的畫面是殺老師打扮成多組人氣搞笑藝人團體。這些人分別是以自創怪節奏「RASSUN GORERAI」說唱而大紅的「8.6秒Bazooka」、以「不行唷～不行不行」的吐槽詞成為話題的「日本 Elektel 連合」、以搞笑歌詞為賣點的「DOBUROKKU」、專門模仿前 AKB48 成員前田敦子的「DOBUROKKU」、模仿足球明星本田圭佑選手的「潤一 Davidson」、以機車哏起家的「Bike 川崎Bike」等等，都是 2015 年在各大日本綜藝節目相當活躍的成員。

第135話

在開頭說明反物質能源時登場的角色

對應核能的哥吉拉；對應石油的能源猩猩兩個角色。

說到日本最具代表性的特攝怪獸電影，就是連好萊塢都翻拍過的《哥吉拉》系列了。在最原本的設定中，哥吉拉是經過多次核子試爆而誕生的突變生物，不同於現代「怪獸之王」的別稱，牠當年又被稱為「原子怪獸」。

另一方面，不同於具體展現破壞力的哥吉拉，旁邊畫的「能源猩猩」則是在日本很常見的加油站──JX能源公司「ENEOS」加油站的吉祥物，代表了維護環境資源的形象。

第一堂課

第二堂課

第三堂課

第四堂課

第五堂課

第六堂課

扉頁圖中打扮成少女正往下墜的殺老師，以及一旁吹小喇叭的少年

第139話

搞笑地模仿吉卜力動畫工作室的人氣動畫電影《天空之城》其中的一幕

《天空之城》敘述一名少年在尋找飄浮於空中的夢幻城堡，這是享譽世界的動畫導演宮崎駿大師成立工作室後的早期作品。這部電影於1986年上映，至今已有超過三十年的歷史，電視上偶爾會重播，而且只要在日本重播，肯定都會有極高的收視率，是一部知名度超高的動畫。

至於這一話重現該部動畫電影開頭，女主角希達忽然從天而降來到男主角巴魯身邊的一幕。因為巴魯與希達的邂逅，故事也於焉展開。

觸手語錄

「觸手細胞是存在的！！」

柳澤誇太郎

第16集

理化學研究所的小保方晴子，在開記者會時表示「STAP細胞是存在的」。

據說小保方晴子發現的STAP（由刺激所引發的體細胞全能化）細胞，似乎可以應用在全身任何部位，是夢幻的最新科技。然而因為論文有造假及矛盾之處，而且無法重現實驗，所以此項發現也遭到否決。

徹底考察劇情哏的參考題材

書名頁扉頁圖

第17集

殺老師一人分飾兩角坐在長椅上的扉頁圖

第143話

2015年橄欖球世界杯表現令觀眾驚艷的五郎丸步選手的招牌動作

儘管橄欖球在日本擁有職業聯賽，但並不比棒球或足球熱門，算是小眾運動。要說成為日本人茶餘飯後討論的話題，就屬2015年9月在英格蘭舉辦的世界盃了。雖然日本的橄欖球世界排名第13，當時卻擊敗了世界排名第三同時也是奪冠熱門的南非，日本自1991年之後，相隔24年又在世界盃贏球。本屆比賽最受矚目的，就是別號守護神的五郎丸選手，他在踢球之前都會擺出有如忍者般的特殊姿勢，這個特殊姿勢又被稱為「五郎丸姿勢」，成為當時的人氣話題。

殺老師分別裝扮成麥當勞叔叔跟肯德基爺爺坐在長椅上

坐在長椅上的兩個人，是全球最知名的兩家速食餐廳的吉祥物。

坐在右側的是人氣漢堡連鎖店「麥當勞」的「麥當勞叔叔」，是個穿著黃色連身服，超級受歡迎的小丑。

另外，坐在左側穿著白色服裝的老先生，眾所周知，是麥當勞的勁敵速食餐廳「肯德基炸雞店」的創始人，一直以來也都是該店招牌人物的桑德斯上校。

第一堂課

第二堂課

第三堂課

第四堂課

第五堂課

第六堂課

學生奪下敵陣大旗高高舉起的畫面

第143話

模仿畫家歐仁・德拉克洛瓦以法國七月革命為題材繪製的作品

這個畫面的參考來源，是1830年浪漫派代表畫家德拉克洛瓦（Eugène Delacroix）的作品《自由領導人民》（La Liberté guidant le peuple）。象徵法國的自由女神（Marianne）左手拿著長槍、右手高舉法國國旗，帶領人民贏得自由，據說這幅畫也影響了梵谷、雷諾瓦等後來的知名畫家。這幅作品現在收藏在羅浮宮，儘管距離日本千里之遙，但其蘊含的豐富訊息仍因此經常被漫畫、電影、音樂CD封面等引用。

第149與150話之間的一格漫畫

第17集

寺坂：「唔唔唔……那正是綜合格鬥技的肩鎖啊！」

磯貝：「你知道啊？寺坂！」

模仿90年代宮下亞喜羅所繪的熱門漫畫作品《魁!!男塾》

《魁!!男塾》是一部描繪魁梧高中生打鬥的故事，每次要說明戰鬥對手能力時，經常會出現的對話就是——雷電：「唔唔唔……那正是古代中國拳法的○○啊！」主角：「你知道啊？雷電！」這一格畫面就是在玩這個哏。

標題「ASSASSIN BEER」

模仿日本許多餐飲店面都有張貼的 ASAHI 啤酒廣告海報

扉頁上的標題是將原本朝日啤酒的英文標誌「ASAHI BEER」惡搞成「ASSASSIN BEER」，以清涼的夏季風情為背景，由殺老師、矢田、神崎穿著泳裝登場。啤酒公司沿襲了1912～1980年代昭和時期的風格，起用當年的人氣偶像做為海報形象女孩。

頁

殺老師等人穿著泳裝登場的扉頁

第150話

惡搞律師或代書等協助追討過度支付金額的法律事務所廣告

沒有債務問題的日本人或許不太清楚，自從消費者金融公司的利率改革後，追討超額還款的消滅時效（十年內）即將到期，這則廣告就在全日本廣泛播放了。

觸手語錄

殺老師：「使用信用卡借貨或現金卡的朋友們，或許你們之中有些人在還款時已經過度支付觸手了。（以下省略）」

第17集

為了一舉奪回失去的寒假，殺老師觀賞的除夕特別節目

第154話

電視節目名稱
《絕對不能笑的暗殺教室》

模仿搞笑團體 DOWN TOWN 主持的超紅節目《絕對不可以笑》系列

《絕對不可以笑》系列是源於《DOWN TOWN 之不是給小鬼做的事！》節目中的超特別單元，內容是請包括 DOWN TOWN 在內的人氣搞笑藝人們進入節目指定的情境，進行長時間的拍攝，如果參加者遇到突發狀況笑出來就會遭受處罰。這個節目每年都會在除夕夜播放一集。

為了奪回失去的寒假，殺老師觀賞的特別節目其中一幕

第154話

殺老師：「請放心，我可能有穿衣服喔？」

惡搞搞笑藝人「總之很開朗的安村」的搞笑哏，「請放心，我有穿。」

「總之很開朗的安村」的表演哏，是穿著一件內褲，做出各種讓自己「看起來好像全裸的姿勢」，最後會以「請放心，我有穿」做表演結尾。是吉本興業的旗下藝人，在2015年大紅。

為了奪回失去的寒假，「除夕格鬥技特別節目」的KO鏡頭

第154話

重現2003年舉辦的曙與鮑伯‧薩普的格鬥賽最後曙被KO的場面

曙太郎原為橫綱級別的相撲選手，當年以強悍的相撲為賣點，是很受歡迎的外國力士。他退休之後決定轉任格鬥家，站上K1格鬥場，不過在2003年12月31日晚上為他舉辦的拳擊手出道之戰「K-1 PREMIUM 2003 Dynamite!!」，替他安排了知名對手鮑伯‧薩普（Bob Sapp）。沒想到第一回合他就被打倒，難看地遭到KO慘敗。由於這場比賽備受全日本關注，曙倒地被KO的一幕，收視率甚至超越同時段的紅白歌唱大賽。

為了奪回失去的寒假，「高中足球」的場景

第154話

殺老師：「好厲害啊！那傢伙好厲害！」

模仿高中足球全國大賽時，高中少年大讚對手鹿兒島城西高中大迫同學的優秀表現

2003年舉辦的第87屆全日本高中足球大賽，八強賽其中一場由鹿兒島城西對瀧川第二高中的比賽結束後，瀧川第二的後衛中西隆裕選手儘管心有不甘，仍極力稱讚鹿兒島城西的前鋒大迫勇也，也成了此段哏的來源。之後大迫勇也的活躍並沒有就此打住，他先加入職業球隊鹿島鹿角隊，並獲選進入世界盃日本代表隊，2018年球季結束後轉投效於德國甲級聯賽的文達布萊梅球會。

前原與岡野在KTV約會時唱的歌

第158話

KTV螢幕上的畫面：

「好想見你　好想見你

啊　可是我有十萬火急的要事

下個月底再見好嗎？」

惡搞西野加奈2010年大紅的歌曲《好想見你好想見你》

西野加奈是位擁有優秀唱功的創作歌手，像是「好想見你」、「顫抖」等歌詞，即使在很少聽日本流行樂的網路鄉民之間都很有名。漫畫中就引用了其代表作品《好想見你　好想見你》，不過後面的歌詞改掉了。

第一堂課

第二堂課

第三堂課

第四堂課

第五堂課

第六堂課

在情人節送巧克力的各種情境模擬圖

160話

惡搞人氣漫畫《神劍闖江湖》中主角所使出的必殺技「九頭龍閃」

作品中畫出一名持刀少女朝九個方向不斷斬擊愛心的剪影。這是參考和月伸宏於1994～1999年在《週刊少年JUMP》連載的人氣漫畫《神劍闖江湖》，於2012年也有翻拍成真人版電影。剪影畫的圖是模仿師傅比古清十郎傳授給主角緋村劍心的必殺技——飛天御劍流的九頭龍閃。在原作漫畫中所描繪的劍招，是主角逐一喊出「壹、貳、參、肆、伍、陸、柒、捌、玖」，同時以超高速朝所有方向斬擊，使敵人無處可躲。

徹底考察劇情哏的參考題材

踏入社會後學會道歉也很重要的一幕

第161話

殺老師：「對不起——！」

來源是本宮宏志的人氣漫畫作品《上班族金太郎》的主角金太郎

在原作中，業說話時的背景，描繪了一名穿著西裝、擺著劇畫風格表情的男人跪地道歉，那是在模仿《週刊 YOUNG JUMP》的連載漫畫《上班族金太郎》系列的主角。故事描述矢島金太郎從飆車族老大金盆洗手之後，脫胎換骨成為建設公司上班族的成長勵志故事。這部漫畫很受社會人士歡迎，至今已經兩度改編成連續劇了。

殺老師所拍攝的不破優月BEST照片

第162話

模仿《航海王》的主角蒙其·D·魯夫的「二檔」動作

《航海王》是全球大紅的冒險格鬥漫畫，也是JUMP最具代表性的超人氣作品。原作中超喜歡《週刊少年JUMP》的不破，就利用蚊香的煙作為背景，模仿魯夫施展「二檔」時的戰鬥姿勢。該作品中的「二檔」，是藉由加速全身血液流動來獲得驚人的瞬間爆發力，由於血壓迅速升高，全身都會冒出蒸氣。順道一提，站在不破旁的殺老師，額頭上還特別寫了個「2」呢。

第一堂課

第二堂課

第三堂課

第四堂課

第五堂課

第六堂課

當E班學生想著「如果他比烏間老師強上3倍……」這一幕登場的烏間

第169話

烏間：「咯咯咯！」

來源是蚵仔煎的人氣漫畫作品《金肉人》系列中登場的阿修羅人

在描述三倍烏間強度時畫的烏間，是模仿了強大的超人「阿修羅人」，他來自連載超過30年的格鬥漫畫《金肉人》，有三張宛如阿修羅雕像的臉，六隻手臂，還會發出「咯咯咯」的特殊大笑聲。這個超人擁有正常時與善於心理作戰時的「笑面」、殘忍的「冷面」、力量的「怒面」，可以藉由切換這三種面貌，轉換不同的戰鬥方法，再搭配六隻手臂的靈活攻擊，讓主角金肉人吃足了苦頭。

殺老師出面仲裁渚與業的爭執時所做的打扮

第143話

中村：「為什麼要COSPLAY成最高司令？」

殺老師：「蠕呼呼呼。」

殺老師打扮成二戰太平洋戰場上擔任同盟國軍隊最高司令官的道格拉斯‧麥克阿瑟

道格拉斯‧麥克阿瑟元帥是在二戰中打敗日本的盟軍最高指揮官，更是獲美國全權委任訪問日本的軍人。他的招牌形象就是嘴邊叼著玉米芯菸斗，後來類似的深皿菸斗也被稱為「麥克阿瑟菸斗」。

殺老師的弱點集 之④

殺老師的弱點25
果不其然
很怕超自然的東西
（第74話）

殺老師的弱點26
揪團結果很少人來，就會
很介意而覺得自己沒價值
（第76話）

殺老師的弱點27
音痴
（第78話）

殺老師的弱點28
很不會躲
（第79話）

殺老師的弱點29
換個位置
就會換了腦袋
（第82話）

殺老師的弱點30
心臟
（第88話）

殺老師的弱點31
明明事不關己卻一副
溺愛子女的樣子（第91話）

殺老師的弱點32
會事先買保險，
以免自己受傷
（第97話）

第五堂課
暗殺教室
遺留下的謎題

電影版登場的原創角色、
未知的科技、殺老師臨終前等等，
種種《暗殺教室》核心部分的最終考察!!

觸手細胞的核心「反物質」究竟是什麼樣的物質？

◉是實際存在但生成極為困難的物質

柳澤的研究核心，是在生物體內生成「反物質」。作品中對於反物質的說明為，「區 0.1g 就能釋出核彈等級的能量」（第135話）。這能量實在過於驚人，感覺上就像是科幻作品才會出現的架空物質，那麼這種物質現實中真的存在嗎？答案是「存在」。現實世界中，反物質已被證明為實際存在的物質，目前各國仍在對反物質進行各種相關的研究。

現實生活中存在的各種物質，都是由所謂「基本粒子」這種極為渺小的物質所組成。

多數的粒子都有「電荷」性質，來顯示其為正電或負電，例如「電子」這種基本粒子就帶

第一堂課

第二堂課

第三堂課

第四堂課

第五堂課

第六堂課

有負電。若有物質跟某種基本粒子質量與自旋 * 幾乎相同，構成的電荷 ** 等性質卻完全相反，那就是該基本粒子的「反粒子」。而**由這種反粒子所組成的物質，就稱為反物質。**

一般來說，「質子」或「中子」是由基本粒子所組成，兩者再與電子組合之後，會形成「原子」這種物質。相對的，由電子的反粒子「正電子」及質子的反粒子「反質子」等構成的反物質，就擁有與一般物質完全不同的性質。

儘管反物質是確實存在之物，但幾乎不曾存在於我們周遭。至於為什麼宇宙間幾乎只充滿一般物質而反物質極為稀少，理由眾說紛紜，至今仍沒有實證能夠解釋，而反物質也只有專門的研究機構才能夠製造出極稀少的數量。2010年理化學研究所就曾發布一篇新聞報導，內容是「將多達38個反氫原子裝在磁瓶裡」。而且38個氫原子的總質量，也只有兆分之一公克的兆分之一而已。柳澤的研究能夠將如此高難度的製作方法放入生命週期中，得以大量生成反物質，已經**可以說是人類科學技術的重大革命了吧**。

※ 粒子本身會進行的一種動量。

※※ 粒子除了電荷之外還有許多性質。例如複合基本粒子「夸克」就存在著名為「反夸克」的反粒子，二者間的差異並非電荷相反，而是「重子」數量相反。

●反物質的性質與觸手生物的實現

若物質與其反物質相衝突，就會發生「湮滅」現象，並產生極大的能量（主要是稱為伽瑪射線的光能）。將這個總能量 E（焦耳）以反物質的質量 m（公斤）、光速 c（＝約3億 m／秒）來呈現的話，可以得到下列等式。此外，與其相衝突的一般物質也會產生相同能量。

$$E = mc^2$$

舉例來說，若 0.1 公克（＝ 0.0001kg）的物質與其反物質湮滅時，套用這個公式的話，其所產生的能量就是 2 ×0.0001×3億×3億＝18兆焦耳。而第二次世界大戰美軍在廣島投下的原子彈能量為 55 兆焦耳，因此原作漫畫裡說「核彈旋＊等級的能量」（第135話），這

＊　核彈為原子彈及氫彈的總稱。

第一堂課

第二堂課

第三堂課

第四堂課

第五堂課

第六堂課

樣的陳述沒有什麼問題。此外，一個先進國家一整年所消耗的總能源大約是這個量的一百萬倍左右，所以「只要有20隻跟牛一樣大小的反物質生物……就能提供一個國家所需的電力」（第138話），這種說法也沒有言過其實。

但正如前段所述，反物質的生成非常困難，目前也沒有任何可靠的技術能夠助其大量生產。不過姑且不論能源效率，未來只要提升反物質的生成技術，或許會有大量生產的可能性。而且只要能夠抑制反物質湮滅時產生的能量，那麼在現實中創造出像殺老師那樣擁有驚人能力的超生物也就很有可能實現了。

在電影版《暗殺教室》登場的原創角色到底是何方神聖？

● 在原著中不曾登場的她扮演了什麼樣的角色？

2015年3月於日本上映的《暗殺教室》電影版中，有一位不曾在原著漫畫出現，名為齋藤綾香的女學生登場。她是3年B班的學生，跟E班幾乎沒什麼交集，電影中只有幾次跟渚交談的鏡頭而已。然而，我們不認為編劇會特地創造一個跟未來故事發展完全無關的全新角色。電影版的第二部系列作《暗殺教室—畢業篇—》預計於2016年3月上映，屆時在劇中她會有什麼樣的演出呢？

假設① 原著漫畫中沒有的原創殺手

除了E班學生之外，原著中還有許多國家所聘僱的各路殺手登場，說不定齋藤也是原

著沒有的電影原創殺手之一。可是齋藤並非轉學生，是渚在進入E班之前就認識的人。若她一直都是椚丘中學的學生，那麼身為殺手的可能性應該不高。

假設② 將與渚發展戀情

電影中，齋藤不僅沒有瞧不起淪落到E班的渚，還表現得非常擔心他，那麼就算她對渚抱有戀愛的情感也是很自然的事。此外，電影中出現的場面還包括了渚很鬱悶地看著她跟其他男同學一起上學，還曾稱讚她的浴衣打扮「很好看」。只是若要朝這方面發展，那麼渚與茅野的關係會如何鋪陳就很令人在意了。

假設③ 成為渚暗殺才能萌芽的契機

《暗殺教室》電影版中，渚的母親並沒有登場。在原著中，渚因為遭受母親的精神虐待而養成小心翼翼的性格，成了他暗殺才能萌芽的契機。那麼說不定齋藤這個青梅竹馬的身分，會以不同於虐待的其他形式，促使渚的暗殺才能萌芽。

暗殺殺老師的任務結束之後，世界會發生什麼改變

◉觸手相關研究大大地改變了世界

如前所述，柳澤所主導的觸手細胞理論是革命性的科學技術。既然這是在日本的研究設施進行的技術，應該就歸屬日本所有，對日本而言當然也是強而有力的外交籌碼。但是，既然已經請世界各國共同策劃暗殺計畫，就表示觸手細胞的研究數據，已經分享給各國了吧。對殺老師束手無策的日本，恐怕早就以出讓研究數據為代價，尋求其他國家協助暗殺。

換句話說，一旦暗殺計畫結束之後，在當前大規模危機不復存在的情況下，**全球針對觸手細胞的研究肯定會加速進行。**

一旦進行觸手細胞的研究，應該就能解決全球性的能源問題，讓全球人的生活更加便

捷，然而問題恐怕並沒有這麼單純。對於目前靠化石燃料獲利的國家而言，解決能源問題可能會讓他們蒙受極大損失，而且為了暗殺而合作的共同戰線一旦瓦解，研究數據的機密性就會增加，各國之間的諜報活動及競爭也有可能益發白熱化。更何況，肯定會有一些國家想把觸手細胞作為軍事用途。無論如何，**觸手細胞的研究極有可能造成國家之間的矛盾衝突，最壞的情況就是，因此再度爆發一次世界大戰。**

話雖如此，也不是說暗殺計畫一結束就會馬上發生上述情況。眼下在觸手細胞的運用上，還有許多技術層面的問題尚未解決，因此研究必須更謹慎地進行。要將觸手細胞的研究成果實際運用，可能還須花上十幾年甚至數十年。這麼說來，**等E班學生成長為大人的時候，由觸手細胞引起的問題說不定又會再度浮上檯面。**若演變成這樣的情況，長大成人的他們會怎麼想，又會採取什麼行動呢？或許到了那個時候，才是真正驗收他們在暗殺教室跟著殺老師所學成果的時刻吧。

成為觸手生物的悲傷殺手

E班級任導師

殺老師

希望你們可以在畢業之前……

殺死我囉。

第1話

◆殺老師想告訴學生們什麼？

殺老師原本是令人聞風喪膽的殺手「死神」，為了使自己的暗殺方式更多樣化，親手栽培的唯一徒弟卻背叛了他，害他成為人體實驗的實驗品，卻也因此促成了他與雪村亞久里命中註定的邂逅。亞久里奉研究主任柳澤的命令來監視殺老師，卻逐漸被殺老師吸引，殺老師也漸漸對亞久里敞開心房。然而由於研究方面失算，殺老師即將遭受消滅處分。在聽到亞久里的通風報信之後，殺老師失控暴走決定逃離研究機構。亞久里想阻止他暴走大肆破壞，卻因此身受重傷，於是在臨終前委託殺老師拯救自己的那班學生。這也是椚丘中學3年E班成為暗殺教室的起點。

當然對於亞久里而言，她的確是希望他去拯救E班的學生。然而亞久里或許更希望，

透過拯救E班學生這件事，讓殺老師也能獲得救贖。

對於殺老師為何會遭到自己拉拔長大的徒弟背叛，亞久里是這麼分析的——

亞久里：「我想那個學生……也只是希望你能夠……多看看他吧？」（第136話）

當時的殺老師完全無法理解亞久里的言下之意，然而當觸手細胞失控，自己「全都看在眼裡」的時候卻失去了亞久里，他才知道「他並沒有看到……始終看著他的亞久里的存在」（第140話）。幾乎無所不能的殺老師缺少的就是，「真摯地看著別人」的能力，而這似乎就是亞久里的想法。亞久里希望殺老師能夠透過教導E班的學生，體會到「看」的重要性，甚至是「被看」的喜悅之情。

失去亞久里的時候，殺老師對她發誓自己會「繼續看著」E班的學生（第140話）。在第175話時，他想起自己與徒弟的過去，後悔地想著「如果當時我看到了他那笑容……是否

暗殺教室遺留下的謎題

能將他導向不同的人生」？並結束了徒弟的生命。他的徒弟臨終時告訴他「我想要變得……

跟你一樣」時，殺老師還回答他「現在的我，能充分明白你的心情」。這時候亞久里的心

願可以說已經實現了，殺老師真的透過暗殺教室與過去的緣分做出了斷，並獲得救贖。

殺老師用盡全身的力氣之後，決定讓心愛的學生們執行暗殺他的行動，他用上僅剩的

力量，說了下面這段話之後，開始進行最後一次的全班點名。

殺老師：「請你們一個一個看著老師，大聲答有。」（第176話）

殺老師最想要告訴學生的，應該就是自己從亞久里身上學到，也因此得到救贖的——

真摯地看著別人的重要性。

第一堂課
第二堂課
第三堂課
第四堂課
第五堂課
第六堂課

二宮和也

代表作品

★《飛特族、買個家。》
飾演：武誠治

★《白金數據》
飾演：龍

電影演員情報

二宮和也是人氣偶像團體「嵐」的成員，除了偶像活動之外，在戲劇、綜藝節目也都相當活躍。值得一提的是，在電影版《暗殺教室》正式上映之前，日本官方始終都沒有公布殺老師的配音是由二宮和也擔任，視為最高機密呢。

PERSONAL PROFILE

身高：168cm	暱稱：Nino
生日：6月17日	特長：魔術、電動、棒球
性別：男　血型：A	出身地：東京都

福山潤

代表作品

★《七大罪》
飾演：金恩

★《阿松先生》
飾演：一松

動畫聲優情報

超人氣聲優，配音的角色多為少年或青年。音域很廣，無論是溫柔、冷酷、或是低俗的角色等等，都能精準演示出其中的差異。喜歡健身，2015年還曾經主持過冠名電視節目《福山Muscle!》。

PERSONAL PROFILE

身高：170cm	暱稱：潤潤
生日：11月26日	特長：卸下雙肩的關節
性別：男　血型：A	出身地：廣島縣

殺老師的弱點集 之⑤

殺老師的弱點33
搞不清楚「屬於我們的足球風格」是什麼
（第100話）

殺老師的弱點34
不會實況轉播
（第109話）

殺老師的弱點35
握到方向盤就會變暴躁
（第114話）

殺老師的弱點36
裁員
（第124話）

殺老師的弱點37
只要大家一起按住觸手，就能制服他
（第126話）

殺老師的弱點38
會在傷口上灑鹽
（第156話）

殺老師的弱點39
敏感性肌膚
（第140話）

暗殺教室最終研究

第六堂課
登場人物
大辭典

本章將鉅細靡遺地整理出
作品中所有的登場人物 !!

暗殺教室 登場人物大辭典

登場人物大辭典

あ（a）行

赤羽業
【Akabane Karuma】
3年E班座號1號。代號是「半中二」。是個很會打架而且腦筋很好的學生，也是第一個讓殺老師受傷的人物。跟渚認識很久了，但直到最後一場關於是否暗殺老師而把全班捲進事端的爭執之後，兩人才萌生更堅韌的友情。

淺野學秀
【Asano Gakushu】
3年A班座號1號。椚丘中學的學生會長，是所有學科萬能的五英傑之首。與父親學峯之間有極大的代溝，不過在期末考之後，兩人的關係逐漸好轉。

淺野學峯
【Asano Gakuhou】
椚丘中學的理事長。嚴格地執行冷酷理性的教育，但在敗給殺老師之後，重新思索自己的教育方針。

安倍倍＝英國鬥牛犬＝阿肥
【Abebe＝British Bulldog＝Futoshi】
殺手。烏間給他的評價是「過於散漫」。

天崎宇美
【Amagasaki Umi】
熱愛甜食的OL。

荒木鐵平
【Araki teppi】
五英傑之一，擅長社會科。

飯山德三
【Iiyama Tokuzou】
在理事長魔下做雜務等工作的椚丘中學教務主任。

五十嵐詩織
【Igarashi Shiori】
D班備受期待的學生，很在意田中。

磯貝悠馬
【Isoga Yuuma】
3年E班座號2號。運動萬能、品學兼優、性格爽朗的學生。雖然家境貧寒，但是個正統派帥哥，代號是「貧乏委員」。

伊藤達之
【Itou Tatsuyuki】
棒球社選拔隊員，背號2號。盜壘阻殺率很高。

伊莉娜・葉拉維琪
【Irina Yerabitchi】
被送進學校暗殺殺老師的女殺手，以3年E班英語教師的身分就職，學生們都叫她「BITCH老師」。

恩底彌翁
【Endimion】
擅長在轉角埋伏的殺手。

IRREGULAR
配戴液晶型墨鏡的殺手。

上島
【Ueshima】
伊莉娜的同夥，協助她執行殺老師的暗殺計畫。

鵜飼健一
【Ukai Kenichi】
特務部暗殺支援小組的男性成員之一。

內田加奈子
【Uchida Kanako】
3年B班的女生。夢想成為一個超棒的妻子。

M
能夠使出比音速更快的鞭子。被渚打敗。

大田翔吾
【Oota Shougo】
棒球社選拔隊員，背號6號。優勢是快腿。

大野健作
【Oono Kensaku】
3年D班導師，以前是業的導師。

岡島大河
【Okajima Taiga】
3年E班3號。超愛黃色話題的小平頭。興趣是攝影，體力很好也擅長使用小刀。代號是「末期變態」。

岡野日向
【Okano Hinata】
3年E班4號。短髮且有點男孩子氣的女生。個性有些急躁、運動神經極好，小刀術在女生中排名第一名。代號是「超猛猴子」。

岡村文紀
【Okamura Fuminori】
棒球社選拔隊員，背號12號。知名捕手。

奧田愛美
【Okuda Manami】
3年E班5號。綁著兩條辮子的晚熟女孩，擅長的科目是化學。會跟殺老師一起鑽研製作毒藥。代號是「毒眼鏡」。

小澤巧
【Osawa Takumi】
棒球社選拔隊員，背號9號。很有專業意識。

小澤美姬
【Osawa Miku】
3年B班的女生，擅長假睫毛化妝術。

尾長剛毅
【Onaga Gouki】
情報部的本部長。也是烏間的頂頭上司。

尾長仁瀨
【Onaga Nise】
剛毅的女兒。以冒牌律的身分參加3年E班的考試。

第一堂課

第二堂課

第三堂課

第四堂課

第五堂課

第六堂課

自律
[Onozuritsu]
「自律思考固定砲台」的正式登錄名字。暱稱為「小律」。

3
[Omega]
嘴巴是「3」形狀的殺手。

奧莉佳
[Origa]
羅夫洛的妻子。教導伊莉娜房中術。

か（ka）行

腹翼鯖
[Gastero]
鷹岡僱用的殺手，過去曾是軍人。與E班學生交手。於伏魔殿殿飯店有舔槍的詭異習慣都是他的特色。

片岡惠
[Kataoka Megu]
3年E班6號。曾是游泳社社員，文武雙全。有著「惠哥」的稱號。代號是「理直氣壯教訓人」。

片岡亮太
[Kataoka Ryouta]
棒球社選拔隊員，背號3號。具備長打能力。

茅野楓
[Kayano Kaede]
3年E班7號。原作的女主角。身材嬌小不擅長運動的少女，但實際上是雪村亞久里的妹妹亞香里，她將觸手植入頭部，尋找向殺老師報仇的機會，代號是「永遠的0」。

烏間惟臣
[Karasuma Tadaomi]
前空降部隊的軍人，防衛省特務部派遣他到椚丘監視殺老師。是3年E班的副班導，也是體育老師兼暗殺技術指導員，實力堅強，與第二代死神戰鬥時實力不相上下。個性認真嚴格，雖然很嚴肅但很關心學生。

神崎有希子
[Kanzaki Yukiko]
3年E班8號。一頭黑長髮，氣質清新，在班上很受歡迎，在男生之間的「班上在意的女生排行榜」是第一名。從外表看不出來非常會打電動，代號是「神崎名人」。

如月由真
[Kisaragi Yuma]
很在意手臂贅肉的F罩杯OL。

木村重雄
[Kimura Shigeo]
住在附近的大叔，最近孫子剛出生。

木村正義
[Kimura Justice]
3年E班9號。有雙飛毛腿。代號「JUSTICE」。

鬼屋敷櫻
[Kitashiki Sakura]
「若葉園」的小學五年級女生。在學校遭到霸凌而拒絕上學，但面對渚他們時願意敞開心房。

CLIMB
能夠攀上各種牆壁的殺手。

倉橋陽菜乃
[Kurahashi Hinano]
3年E班10號。喜愛生物，個性天真爛漫的少女。美術素養很高，在男生之間「班上在意的女生排行榜」是第三名。代號是「飄逸鍬形蟲」。

第一堂課
第二堂課
第三堂課
第四堂課
第五堂課
第六堂課

GRIP

鷹岡僱用的殺手之一。以驚人的握力為主要武器，和業展開戰鬥。經常會在句尾加一個「呶」字。

後藤【Gotou】

使用刀、鎖鍊等兵器的殺手。

克雷格‧寶生【Kureigu Houjou】

稱號是「傳說中的傭兵」，實力是鳥間的三倍以上。不過E班靠著團隊合作仍打倒他了。

黑川信夫【Kurokawa Nobuo】

上課講話超快，黑板上的內容也會迅速擦掉的數學老師。

凱文【Kevin】

學秀請來的幫手。全美美式足球青少年代表。

小岩寬【Koiwa Hiroshi】

3年C班。班上的耍寶王。

肥野大輔【Koeno Daisuke】

最喜歡ASAHI啤酒的商工會大叔。

小林正夫【Kobayashi Masao】

黑頭髮白眉毛，人稱「黑白棋」的C班導師。

子煩惱【Kobonno】

殺手，使用的武器是看起來像小刀的槍。

小山夏彥【Koyama Natsuhiko】

五英傑之一。人稱死背之鬼的生物社社長。

殺老師【Korosense】

主角。E班除了體育之外的所有科目都由他負責教導。是外型長得像章魚，能以20馬赫的速度移動的超生物。最終目標是要炸掉地球。期間揭露他原來是被柳澤改造身體的第一代死神。

相奕【Sanhyuku】

運動會時學秀請來的幫手，韓國籃球界的新星。

傑斯【Jesse】

寶生的部下。光頭且戴著單邊眼罩的傭兵。

さ（sa）行

劍齒虎【Serpent Tiger】

別名「金剛狼」。使用銳利刀刃的殺手。

榊原蓮【Sakakibara Ren】

五英傑之一。別號「詩人」。擁有優秀的文科才能。

佐渡靜江【Sado Shizue】

3年B班的導師，學生都叫她「大佛」。

登場人物大辭典

潮田渚
【Shiota Nagisa】
3年E班11號。看起來很怯懦又有著像女生般外表的男生。不過在戰鬥中很擅長隱藏自己的強大與殺氣，殺手的資質也逐漸覺醒。習得傳授的必殺技「騙貓掌」，也藉此在與鷹岡或業的單挑中獲勝。

潮田廣海
【Shiota Hiromi】
渚的母親。個性相當歇斯底里，對渚過度干涉，把渚當成女兒般強迫他留長髮穿女裝，施以各種虐待。然而在殺老師的勸說之下，並親自看過渚的成長後，也逐漸改變了想法。

宍戶和彥
【Shishido Kazuhiko】
無法抗拒美女的3年A班導師。

獅堂鳴子
【Shidou Meiko】
女子籃球社的經理。

死神
【Shinigami】
傳說中的殺手，第一代死神是現在的殺老師，第二代是他的徒弟。是精通所有暗殺技術的殺手。

下村陽人
【Shimomura Haruto】
3年D班。還沒有完全融入班上的學生。

尚・卡爾
【Jean Carl】
法國的有錢人，隱瞞自己是同志。

喬瑟
【José】
學秀請來的外國人幫手，巴西格鬥家的兒子。

自律思考固定砲台
【Jiritsushikou Kotei houdai】
3年E班27號。搭載了人工智慧的暗殺武器。曾藉由高度的訊息處理能力讓殺老師窮於應付，不過在獲得協調性之後甚至於忤逆發明她的父親，並成為班上的一員。暱稱是「小律」，代號「萌箱」。

白
【Shiro】
自稱是堀部糸成的監護人，穿著一身白衣的神祕男子。對觸手相當了解，也清楚許多殺老師的弱點。真面目則是把死神改造成殺老師的柳澤。

進藤一考
【Shindou Kazutaka】
棒球社的王牌，也是杉野以前的朋友。球威十足。

慎也
【Shinya】
遼貴的同夥。電棒捲髮男。

菅谷創介
【Sugaya Sousuke】
3年E班12號。成績不是非常優秀，但熱愛美術且擅長做造型。代號「美術呆」。

杉野友人
【Sugino Tomohito】
3年E班13號。原本是棒球社投手，渚的死黨。暗殺技能方面最擅長小刀術。代號「棒球狂」。

第一堂課

第二堂課

第三堂課

第四堂課

第五堂課

第六堂課

深蹲
【Squat】
會從高處以幾乎垂直的角度狙擊目標頭部的殺手。

SMOG
鷹岡僱用的殺手之一。擅長使毒，把自製毒藥混進果汁裡給E班喝。

瀨尾智也
【Seo Tomoya】
五英傑之一。語言能力很好，跟土屋果穗交往中。

園川雀
【Sonokawa Suzume】
隸屬特務部暗殺支援小組的女性。為烏間提供後勤支援。

園崎美音
【Sonozaki Mine】
3年D班的學生，視力居然有3.5。

園田辰美
【Sonoda Tatsumi】
3年C班的女生。對右邊45度角的自拍最有自信。

飛鏢
【Darts】
擅長直取要害的殺手。

鷹岡明
【Takaoka Akira】
烏間在空降部隊時的同事。外表一副好人樣，但內心冷酷無比，奉行名為魔鬼教育的虐待行為。與渚單挑失敗之後被椚丘中學開除，之後在伏魔殿飯店對E班展開報復。

高田長助
【Takada Chousuke】
3年D班。經常找E班的麻煩。

多川心菜
【Tagawa Kokona】
3年B班。總自認為是受害者，對片岡過度依賴。

千葉龍之介
【Chiba Ryuunosuke】
3年E班15號。寡言又專業，射擊能力是E班頂尖。由於話少又用瀏海遮著眼睛，所以代號被封為「美少女遊戲的主角」。

た（ta）行

竹林孝太郎
【Takebayashi Koutarou】
3年E班14號。不擅長運動但功課很好。是E班唯一被許可回到主校舍的人，後來自願再度回到E班。

多千羽百合音
【Tachiba Yurine】
2年級的女生。至今已經送給片岡超過一百封的情書了。

田中信太
【Tanaka Nobuta】
3年D班學生。經常跟高田一起找E班的碴。

雙扳機
【Double Trigger】
殺手。在雙手、雙腳都藏了槍枝。

187

登場人物大辭典

塵紙配次郎
【Chirigami Hijirou】
殺老師跑去排隊領取面紙時，發面紙的人。

土屋果穗
【Tsuchiya Kaho】
3年C班的女生。個性強悍且劈腿前原跟瀨尾，還用很過分的方式甩了前原，因此遭到E班報復。

鶴田博和
【Tsuruta Hirokazu】
隸屬防衛省特務部暗殺支援小組的男人。負責輔佐烏間。

寺井清
【Terai Kiyoshi】
棒球社的顧問。擅長設計打擊方面的戰術。

寺門
【Terakado】
殺手。伊莉娜用頂級肉品引誘他成為夥伴。

寺坂龍馬
【Terasaka Ryouma】
3年E班16號。孩子王的性格，卻跟班上格格不入，直到遭到白的利用之後，才對E班同學敞開心胸。經常跟吉田、村松、狹間等人一起行動，被稱為寺坂組。代號是「冒牌鷹岡」。

玉虫慶真
【Tamamushi Keima】
將棋的棋子中最喜歡桂馬的3年A班學生。

阿辰
【Toshi】
遼貴的同夥，綁架茅野跟神崎。

戶田征次郎
【Toda Seijirou】
3年A班學生。鬍子有點多。

鳥居英才
【Torii Hidetoshi】
3年A班學生。考試前有去神社拜拜。

な(na)行

中村莉櫻
【Nakamura Rio】
3年E班17號。長髮辣妹風格，經常對渚性騷擾。擅長英語科，在暗殺的設計戰術方面非常優秀。代號是「辣妹英語」。

NO.666
混在人群中暗殺目標的殺手。

西岡隆寬
【Nishioka Takahiro】
棒球社選拔隊員，背號5號。打擊能力頂尖。

冒牌律
【Nise Ritsu】
仁瀨的暱稱。因為是代替律的身分才獲得此名。

第一堂課

第二堂課

第三堂課

第四堂課

第五堂課

第六堂課

橋本恭平
[Hashimoto Kyouhei]
棒球社選拔隊員，背號7號。上壘率第一名。

肥後
[Hiko]
伊莉娜的同夥，用接待術讓他聽命。

阿久
[Hisashi]
遼貴的同夥之一。

廣橋榮斗
[Hirohashi Hideto]
棒球社選拔隊員，背號4號。擅長突襲短打。

藤田博由
[Fujii Hiroaki]
3年A班的男生。據說不太敢拍照。

不破優月
[Fuwa Yuzuki]
3年E班21號。喜歡JUMP漫畫的女生，觀察力很犀利，擅長情報分析。代號是「這本漫畫好厲害！」。

地獄火
[Hell Fire]
操縱火焰的殺手。

奶油
[Butter]
僅使用奶油刀的殺手。

速水凜香
[Hayami Rinka]
3年E班19號。沉默專家型。擅長射擊，儘管命中率不如千葉，但在任何地點都能穩定狙擊。代號是「傲嬌狙擊手」。

原壽美鈴
[Hara Sumire]
3年E班20號。喜愛吃東西，名言是「麵包只是飲料」。擅長家政科，暗殺技術方面的搭網設阱是全班第一名。代號是「椚丘之母」。

柊剛
[Hiiragi Tsuyoshi]
3年C班學生。最自豪的是無遲到缺席的紀錄。

日中怒荒之介
[Hinaka Doaranosuke]
校外教學時登場的無尾熊。織田家的家臣。

は（ha）行

野口孝之
[Noguchi Takayuki]
棒球社選拔隊員，背號11號。能力僅次於進藤的王牌投手。

法田勇治
[Norita Yuuji]
備受雙親寵愛的有錢少爺。誤以為渚是女生。

灰田光
[Haida Hikari]
練習時穿運動內衣的F罩杯偶像。

背德的迅雷
[Haitoku no Jinrai]
真實身分成謎的殺手。

狹間綺羅羅
[Hazama Kirara]
3年E班18號。有著一頭魔女般膨鬆的捲髮，超喜歡陰暗的話題，是寺坂組成員之一。語言科目班上第一。代號是「E班的黑暗」。

登場人物大辭典

堀部糸成
[Horibe Itona]
跟白一起出現在E班的轉學生殺手。利用埋在頭部的觸手細胞與殺老師展開激烈的戰鬥，最後受到觸手細胞嚴重影響而失控暴走，在寺坂捨身的幫助下，讓殺老師順利幫他除去觸手。後來便成為班上的一分子，加入寺坂組。擅長電子機械，會自己製作偵察機等等。

本間萌
[Honma Moe]
F罩杯偶像，練習時好像沒穿內衣。

ま（ma）行

馬克・麥弗萊
[Mark McFly]
外國保鑣。

前原陽斗
[Maehara Hiroto]
3年E班22號。運動萬能的花花公子。跟磯貝合作無間，小刀術也是第一名。代號「花痴混蛋」。

阿誠
[Makoto]
「糟蹋界的傳教師」遼貴的夥伴。

松方
[Matsukata]
經營若葉園的老人家。

MAD
殺手。身高2m，擅長腳跟下壓攻擊。

松村茂雄
[Matsumura Shigeo]
椚丘中學校長。信仰淺野學峯的人。

水野武丸
[Mizuno Takemaru]
3年A班男生。眼科醫師的兒子。

峰明日香
[Mine Asuka]
20多歲的女子。急著結婚。胸部居然是G罩杯。

三村航輝
[Mimura Kouki]
3年E班23號。頂著香菇頭的少年。擅長做影片剪輯。代號是「香菇頭導演」。

村松拓哉
[Muramatsu Takuya]
3年E班24號。寺坂組成員之一，擅長料理。老家是同學公認難吃的拉麵店。代號是「絲瓜」。

毛利伊織
[Mouri Iori]
3年A班男生，煩惱是名字太像女生。

や（ya）行

役場猛
[Yakuba Takeru]
因為口香糖廣告而紅的演員。

安井直道
[Yasui Naomichi]
家政科的老師。不管什麼料理都會加橄欖油。

矢田桃花
【Yada Touka】
3年E班25號。馬尾巨乳美少女，在男生之間的「班上在意的女生排行榜」是第二名。伊莉娜直接傳授的交涉技巧是全班第一。代號是「馬尾與乳」。

柳澤誇太郎
【Yanagisawa Kotarou】
家族是經營生技公司的財閥少爺。捉住死神之後，將他改造為終極生物。儘管是個傑出的科學家，但個性殘忍無情，是造成亞久里死亡的罪魁禍首。

矢野貴章
【Yano Takaaki】
3年A班學生，名字的寫法跟現實世界中的足球選手一樣，不過讀音不同。

矢野雄介
【Yano Yuusuke】
椚丘中學的老師，設計讓學生痛苦的考題能讓他得到快感。

山本辰德
【Yamamoto Tatsunori】
棒球社選拔隊員，背號8號。運動神經很好。

雪村亞香里
【Yukimura Akari】
白天擔任椚丘中學3年E班的導師，晚上則擔任柳澤的助理。認識了被囚禁的死神並與他心意相通，卻遭逢意外身亡。

吉田大成
【Yoshida Taisei】
3年E班26號。寺坂組其中一人，喜歡摩托車。代號是「本壘」。

ら（ra）行

RIPPER OF NEVER
曾當過拳擊冠軍的殺手。

遼貴
【Ryuuki】
自稱「糟蹋界的傳教師」的不良少年。在校外教學旅行時綁架了神崎、茅野，但遭到E班學生逆襲。

龍崎進之助
【Ryuuzaki Shinnosuke】
擅長鎖喉的格鬥家。

紅眼
【Red Eye】
能力高強的狙擊手，可以在兩公里外輕易狙擊目標。在校外教學時打算暗殺老師。

羅夫洛・布羅夫斯基
【Lovro Brovski】
仲介殺手事業的「殺手掮客」，也是伊莉娜的師傅。本人年輕時也是相當活躍的殺手。

第一堂課

第二堂課

第三堂課

第四堂課

第五堂課

第六堂課

國家圖書館出版品預行編目 (CIP) 資料

暗殺教室最終研究：再見了，殺老師！/
Happy Life 研究會編著；鍾明秀翻譯. --
初版. -- 新北市：大風文創，2018.11
面；　公分. -- (COMIX 愛動漫；32)
譯自：暗殺教室サヨナラの時間
ISBN 978-957-2077-62-7(平裝)

1. 動漫 2. 讀物研究

947.41　　　　　　107015008

COMIX 愛動漫 032

暗殺教室最終研究
再見了，殺老師！

編　　著／Happy Life 研究會
翻　　譯／鍾明秀
特約編輯、排版／陳琬綾
執行編輯／張郁欣
發 行 人／張英利
出 版 者／大風文創股份有限公司
電話／ (02)2218-0701
傳真／ (02)2218-0704
網址／ http://windwind.com.tw
E-Mail ／ rphsale@gmail.com
Facebook ／ http://www.facebook.com/windwindinternational
地址／ 231 新北市新店區中正路 499 號 4 樓

香港地區總經銷／豐達出版發行有限公司
電　　話／（852）2172-6533
傳　　真／（852）2172-4355
地　　址／香港柴灣永泰道 70 號 柴灣工業城 2 期 1805 室

初版五刷／ 2023 年 11 月
定　　價／新台幣 280 元